茶事微論

金剛石◎著

目　錄

自 序

　　一直以來，想寫一本關於茶的小百科，時值宅在家育兒，剛好能抽出時間來寫。就此也好將我多年的經驗積累提供給大家參閱。

　　我一直希望自己是個安靜的茶客，或者是一名安靜的作家。然而，在這個整體花紅柳綠的時代，安靜，成了我空無的夢想。好在，有茶的日子，安靜的影子又能發現一點點。相信大多數讀者在這一點上與我相同。

　　個人以為，在網路時代的今天，如果還要用「因為」和「所以」而人篇幅地創作茶葉讀本，恐怕難以獲得讀者的認同。或者說，「因為......所以......」般的茶書已經太多，卻並沒能讓讀者學到什麼。

　　這本書，我儘可能地做到全部原創，如有引用，均註明出處。

　　既然是小百科，那麼，我的每一稿，都百分百控制在「小而精」這一環節，以更大程度地滿足讀者朋友在網路上傳播，讓更多的人能從中找到對自己有用的條目。

之前，我曾想過按工具書的方式創作。後來一想，現代人讀書，可不是死板。由此決定從可讀性、實用性兩個方面創作，這樣有利於大家的日常應用。

全書基本不用深奧、複雜、難解的語言和玄而奧的「嫁接」用語，以及那些讓人看不見摸不到或一個東西百種扯法的創作。在生活中，這些很難讓人明白其所以然。老百姓也不是人人能神學，更不能自帶科學設備，能隨時隨地對茶明白無二。正是因為茶的知識亂而無章，在讀者不能完全把握的情況下，才有我寫這本書的機會。

本書廣泛涉及茶的各方面，無論是論及茶界從業者，還是茶飲愛好者，我都儘量保持客觀公正。但要做到絕對的客觀和公正，又不大可能。老子的《道德經》也會遇到批判家。這也正是文化的魅力之所在。

當然，我更希望這本書只是一部枕邊書，而不是什麼學術專著。能相伴於讀者的「隨手翻」，基本就是我的最高理想。不論讀者從頭讀，還是任意翻到哪一章節，希望都有留住眼神的機會。

我不能對讀者說：「請相信我！」在我看來，很多茶書作者都愛用這類相關詞義，這很不好。我這本書中的每一個條目，都不是定義，更不是權威。它只是我的個人認識和觀點。如果有讀者厚愛，將一些條目作為識茶的定義。那麼，我在這裡就首先表示感謝了。

當前社會，人人都在說簡單就是一種美，但沒有人真正將簡單進行下去。茶本應該是最簡單的產物，卻被很多無良分子做成了「博大精深、深不可測、測則吹玄、玄之又玄」的東西。其實，茶，不外乎就是一種簡單的植物，沒有那麼多的神乎其神，又不是原子彈上天。若是講它一會兒可修心，一會兒可修真，反倒令人惶然了。其實犯不著將自己喝茶的簡單愛好，變成一種神經過敏的盲從。

基於以上觀點，本書全部是按照通俗的、簡單的、行之有效的文字，描述一些關於茶的常識。好在自己不是半路出家，多少還經得起同行的審閱。

在去年以前，我看過一些茶書，也問過一些出版界的朋友，大體上現在的茶書，出版 100 本，有 99 本都是虧損。與出版編輯及其領導溝通時，我也表達了這個比較悲觀的觀點。經大家共同協商，還是決定先寫這本書，希望本書不在那 99 本之列。

隨著科學的進步，茶的應用將會更多更廣。如條件允許，我將協同出版社，每 3 年修訂一次，以使對茶的認識與時俱進。另外，這是我最後的一次茶類圖書創作，以後還是寫小說去，那是我真正的專業，希望能為讀者朋友帶來各種不同的人生百味。

祝閱讀愉快！

金剛石

提醒自己，這些才是茶家

０１ 只要有機會，您得去茶山走走。請不要以為這是旅遊。這才是您認識茶的真正的開始。不能認為自己喝了幾天茶，茶和茶山是啥樣都不知道，就忘乎所以。

０２ 必須要做的茶事，是您能隨時給自己的家人和同事專心泡上一壺好茶。請不要以為這是「侍候」。這才是您對茶和愛的融合態度。不能總是讓別人幫您燒水倒茶，就麻木不仁。

０３ 與茶為友，您至少需要精通一類或一款茶的全部來龍去脈。請不要以為這些與您無關。這才是茶的真正朋友。不能讓自己門門懂、樣樣瘟，以為成了雜家，就天下無敵。

０４ 多看非茶之書很重要。您得明白茶需要其他文化來補充。請不要以為從茶就只看茶書。這可讓您認清茶書九成以上都是「你抄我，我抄你」的本質。不能自己掉進井底，就坐井觀天。

０５ 學一門茶道。您的一生，一定要學一門系統的正規茶道。請不要以為茶道是空物。這才是您最應該向茶交的作業。不能因張冠李戴、支離破碎的一知半解，就不知天高地厚了。

06 誠實和善良。您須知道茶和水的關係。請不要以為這與您的心無關。這才是讓您除開三餐之外最能交心的飲品。不能將其用作商業貿易後，就利慾薰心。

07 人前人後少說茶，您不說茶沒人當您是啞巴。請不要以為懂了茶就非得說茶不可。這才是您懂得千家茶萬般味的真諦。不能將自己的口味強加給別人，不能自以為是。

08 再差的茶也要精心泡，不懷煩心。請不要以為茶不好，怎麼也泡不出好茶。這才是您需要對人生起落思考的解讀。不能因出身高低、貴賤和成長禍福，就趨炎附勢。

09 一定得有一個屬於自己的茶杯。請不要以為這東西簡單，這才是您得以證明茶回歸到平常生活的本位中來。不能認為喝茶去茶樓，購茶去茶店，就完事大吉。

10 泡完最後一泡茶。您應該將殘茶葉倒入紙包、埋入泥土。請不要以為這是多此一舉。這才是您告訴他人，茶的歸宿是回到土地中去，不能茶水進肚，就對殘茶視而不見。

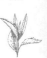

茶的註腳：茶的各說各理

０１ 本章所表達的內容是反映各行各業的人們對茶的不同認識，不具體說明茶的全部和人們對茶理解的全部。對於傳統的茶葉認知，不是本章所要講的。我希望將形形色色的生活茶事用小段子或小總結體現出來，哪怕天下只有一個人對某條有認同感，也必須要寫出來。這不是亂七八糟地寫，而是要有真憑實據地寫。

０２ 對於老百姓來說，茶，就是一種可以解渴，又可以給自己找藉口的植物，還可以是待人接物、禮尚往來的橋樑。它比白開水有味，比其他飲料價廉，具有簡單易操作的特點。對於有養生愛好的人，可以保健；對於喜好附庸風雅的人，可以逸情。它能讓任何人自由掌握尺度，從而對生活眷戀，這或許就是茶的本質。

０３ 茶，在種茶人眼裡是茶；在銷售人眼裡是錢；在富豪眼裡是藥；在文人眼裡是道。每一類人對茶都有不同的理解，但大多數人都認為茶不是壞東西。女人喝茶是男人不在家，男人喝茶是沒地方混了。有病的人怕喝茶，沒病的人想喝茶。每個人都有一個與茶打交道的朋友，每個人都有一次談話扯上茶的事情。

04 茶，您有喝的權利，有品的自由。您可以不喜歡，也可以拒絕接受。要求高的點名批評，要求低的無所謂正眼與否。但對茶非得要端上神壇，就是您的不對了，支持與不支持，對茶的未來都是好事。讚的人多了，說明茶的子女沒白活一遭；罵的人多了，說明茶民需要修正自己對茶的看法。百草知寒，萬戶香火。

05 茶，說它最好，是半懂不懂的人；說它很好，是不懂裝懂的人；說它不好，是懂而賣弄的人；說它壞，是巴不得它變好的人；說它爛，是恨鐵不成鋼的人。而我是最好、很好、不好、壞、爛都要說的人。圈內評價：「你這批人，求經不懂。」但轉過身又把我的東西抄去照用不誤，然後對人說：這是我的祖傳用語。

06 茶，官場的用法是官員對上級領導說：專門託人給您搞到的好茶。對同事說：這茶很一般。對父母說：地方上送來的，喝吧，應該不錯。對老婆說：你查一下茶筒裡有沒有別的東西？對下級美女說：這茶養顏美容。對情人說：沒我在時喝茶就當想我。對小秘說：想喝茶時叫上我。對門衛說：只曉得喝閒茶。

07 茶，比較難理解的是：聞一下，瞧兩下，吹三下，瞄四下，嗞五下，嚌六下，晃七下，念八下；比較容易理解的茶是：一渴二閒三開會，七摸八想九歎氣。老一代人認為茶是鐵飯碗的代稱；現代人認為茶是裝時髦的帽子；官人說茶是準備退休；商人說茶是沒錢；土鼈說茶是身分的象徵；公知說茶是錘子的審查。

08 茶，知其好壞得看它的來路是神還是人。解一個茶商的好壞，先看他至少十年前是做什麼的；看一個製茶師的好壞，得明白他日常是在城市裡竄還是在茶廠裡轉；談一個茶農人的好壞，要看他茶樹砍了多少；評一個茶藝師的好壞，要聽他談的是證書還是茶味。至於什麼評茶師、審評師之類的人，我看個個不入流。

09 茶，人情事中言，茶是同桌的你，泡完就不理。茶是情人，泡了一次有二次。茶是老婆，天天泡，離不得。茶是兒女，端在手裡捧著親著。茶是父親母親，泡在杯裡，暖在心裡。茶是同事，泡一泡，更有效。茶是戰友，邊泡邊賞著儀容。茶是朋友，這泡不好，換一泡就是。茶是敵人，泡你時，看你燙得翻滾。

１０ 茶，剛接觸時，總希望自己懂得越多越好。喝久了之後，卻發現茶葉就如土雞蛋，茶是茶樹生的，蛋是土雞下的。起初，羨慕那些懂茶的人，覺得他們什麼都知道。久了之後才發現，其實他們什麼都是假的，很多東西都不知道。品茶購茶時，看做茶的人有板有眼地講解，等回家一思量，才發現自己又上當了。

１１ 茶，男女不一，志趣有別。您口味重，別要求他人配合您懂重口味。您舌苔易淺，別要求他人跟您學無色無味。茶需要多元，不需要多裝。您風花雪月多了，人就變得無理取鬧。您風言風語多了，人就變得沒有主見。您風雲際會多了，人就變得非神即妖。您風土人情多了，人就變得井底土鱉。

１２ 茶，其區別在於：好茶少，茶很多，茶葉滿城飛。好茶無需嫁妝也不愁嫁不出去，茶配了嫁妝和笑臉才敢出門。茶葉頭頂花圈，腰掛羅盤，腳穿神龕，嘮叨傳說方可見人。好茶不需要廢話也知道好在哪兒。茶需要「試婚」一段時間才明白是茶。茶葉剛開始感覺是好茶，娶回家發現是茶，放茶床上一泡方知原來是茶葉。

1 3 茶，古人喝茶叫有事您說；今人喝茶叫老實交代；歐洲人喝茶叫日理萬機；非洲人喝茶叫窮極無聊；日本人喝茶叫尋找碼頭；俄羅斯人喝茶叫火車斯基；北京人喝茶叫天下大事；四川人喝茶叫馬面牛嘴；杭州人喝茶叫無事安心；西安人喝茶叫神仙出沒；安溪人喝茶叫錢嘛紙嘛；六安人喝茶叫力不從心。

1 4 茶，能一個人喝的，說明您喜歡思考點東西。愛兩個人一起喝的，說明您懂得珍惜友誼；需三個人一起喝的，說明您有想不通的問題；約請四個人一起喝的，說明您有值得分享的好事；如果請五個以上的人喝的，說明您的生活開始步入平常心狀態。如果，不想喝茶了，說明您已經發現了別的什麼替代品。

1 5 茶，都有哪些官場機關：（1）第一杯茶不能給領導喝，應該遞給領導不滿意的人；（2）稱「坐，喝茶」是針對不重要的人。（3）稱「請坐，上茶」的人是比較重要但不是關鍵的人。（4）稱「請上坐，上好茶」的是針對特別重要的人物。（5）用單獨杯子泡茶給您的，說明對方比較在乎您。（6）給您加了一次水人就走開的，說明不歡迎您。

16 中國四大名著與茶的關係：《紅樓夢》與茶，越喝越想知道生活的真假；《水滸傳》與茶，每一款茶都想透過轟轟烈烈的故事而取得認可，但終究歸為平淡；《三國演義》與茶，泡久必淡，只能反覆換茶；《西遊記》與茶，都須經歷九九八十一：一個是 81℃的水溫可以泡茶，一個是 81 難取得真經。

17 男人愛茶的 10 個理由：有父母需要牽掛；有師長需要請教；有同事需要溝通；有客戶需要談判；有領導需要重視；有朋友需要聯絡；有貴人需要回敬；有難事需要拜訪；有妻小需要照顧；有壓力需要給自己減壓。

18 女人愛茶的 10 個理由：容顏需要保養；身體需要調理；常識需要增補；禮儀需要傳承；言語需要待客；家中需要溫馨；父母需要暖杯；丈夫需要港灣；子女需要碼頭；自己的持家淚需要默默地流進茶杯。

19 茶農說：這麼多人喝著我用汗水澆出來的茶，卻從沒人聞出來味道，真傷心。製茶師卻說：那叫老納香，他們早就聞到了，只是您聽不懂玄言文。要說啊，我的手掌皮都磨進茶葉了，卻沒有喝茶人心疼一下。茶聽到了，大怒：這幫孫子吸我子女的血汁，卻從沒將兒女們的屍體禮遇埋藏，誰最痛啊？

20 一天早晨，茶葉對茶杯說：我這麼高貴。憑什麼一定要你來裝？茶杯想了想回答：如果沒有我，你所謂的高貴，也不過就是一片爛葉子。水此時笑了：如果沒有我，你倆還有存在的意義嗎？水壺聽了大笑：如果沒有我，你們仨都見鬼去。電和火同時對看了一眼，什麼都沒說，只默默地燃起一天的希望。

21 賣茶久了，什麼神您都能見到。一進茶店，東張西望，開始以為是看價格，您給他一路報價。最後他突然問：這是賣茶的？回答：當然是。他再次將臉轉向茶櫃，樣子還審視，過了好久好久不回頭突然問：是不是女兒茶？回答：不是。他很吃驚地轉臉盯住您，滿臉詫異，問：那你賣什麼茶？沒文化。

22 一朋友在一茶室喝了一天的茶，回家吃晚飯訓斥他老婆：人家小王茶藝師喝一口普洱茶就知道是幾十年、幾百年的，你讓我夾一口菜就想告訴自己是自貢人對不？老婆：他能用 1 年的茶騙你是 10 年的茶，我幹嘛不用自貢菜的方式將你的嘴給拉回來？有錯嗎？

23 普通的茶老闆會問：買茶嗎？文藝範兒的茶老闆會問：會喝什麼茶？裝腔範兒的茶老闆會問：您都喝過什麼茶？老實的茶老闆會問：這茶可以嗎？精明的茶老闆會問：準備購多少茶？優秀的茶老闆會問：冰箱裡有好茶，嘗一下？最牛的茶老闆會問：需要我介紹不？

24 茶客：茶藝師，這茶紅中帶黑，霉味盡顯，怕是壞掉了吧？茶藝師：此乃百年老陳茶，少女摘採、大師開光、紅得發紫、陳香四溢、入口滑潤、回甘永久。如此佳品，是為最高之極品、名不虛傳之聖藥，喝了強身、藏了賺錢。茶客：那你為何不自己藏起來賺錢？茶藝師：茶人向來不以賺錢為目的。茶客：請繼續……

25 茶店裡，女店員跟男朋友對話。女店員生氣：那男的說我文化高，非要追求我，這能怪我嗎？男朋友吼：你不騙他是最系統學了茶文化的，他會來發情追你？女店員無奈地說：哎，我也只對他說了一句「茶文化博大精深」，誰知他當真了。男朋友：就你這小學沒畢業的，頂個茶文化帽子就能矇人，奇了怪！

26 立頓紅茶經理與某中國茶老闆的真實對話。在一次茶葉展會上，某茶老闆：你們的茶不好喝，又沒文化。立頓經理：是的。某茶老闆：你們的茶樣子難看，包裝也簡單。立頓經理：是的。某茶老闆：你們的茶太沒品味，又沒特色。立頓經理：是啊，我們唯一拿得出手的，就是一天的銷量是你 10 年銷量的總和。

27 張局長叫司機去幫忙選購茶葉，要求高端、大氣、上檔次。司機應聲出門，找到一家茶店：有發票嗎？店主：有。司機：500 元的茶能開多少？店主：5000。司機：9000 可否？店主：那您只能購普洱茶。司機：那茶包裝不上檔次。店主：您不曉得跟您老大說是從故宮淘出來的茶啊？笨！司機：那您得開 10 萬的發票了。

28 茶商對茶客說：我的茶最好，沒有可比性，這叫個性取勝。茶商對茶客說：我的茶有量，能保證長期批發，且能超低打折，這叫利益取勝。茶商無須對茶客講解，茶客已對茶葉產生了興趣，這叫品質取勝。茶商無須認識茶客，而茶客沒品到茶就開始讚美，這叫品牌取勝。茶商讓茶客成為宣傳員，這叫人品取勝。

29 西安某茶店真實故事：一挖煤的土豪目空一切地進到茶店，說要最老的普洱茶，價錢不是問題。店員說最多 10 年。土豪很失望，但還是坐下來品樣茶。左右品了十幾款都搖頭，準備離開。店員靈機一動，讓土豪等一下。跑後臺取了一款新茶再跑到後院將茶往騾子屁股上抹了一圈返回。土豪接過茶一聞驚呼：好純的味啊。

30 一茶店老闆開業不久就虧損得快要倒閉，但他依然在手上把玩珠子顯示實力。某天，經人介紹說有一女子好茶如命，想投資茶店。這等好事怎麼能放過，趕緊約見。說什麼幫助實現創業夢，將店舖送給她，但走時卻將店舖洗空。女子經營 3 個月才發現這是一個為了交房租而設的坑，虧死轉讓。那男子跑出來，偽臉畢現：給 3 萬轉讓費。

31 中國人消費茶在全世界還沒進 18 強。一茶商對我講：看來中國茶葉商機很大。我說：就你們這玩法，商機都整成危機了。他迷茫，想問。我直接說：科技不創新，天天吹古茶，一塊茶整一年都整不完，還好意思說茶是國飲。日本人擠進前 5 強，那是人家將新茶當寶，用科技開發。我們卻是將爛茶當寶，用故宮吹牛。

32 4 個茶客喝茶聊天。一個說：我愛喝鐵觀音，喝的茶加起來至少要一座茶山的茶樹才能滿足呢。另一個接話說：我是喝龍井的，那加起來差不多喝了一個省的茶樹吧？第三個卻說：你那不算什麼，我每天都喫茶油，沒三五個省的茶樹能成嗎？第四個茶客聽完，摸了摸肚子：這喝茶多酚的怎麼算？

33 某茶客收到茶商簡訊：「新茶到了，歡迎前來品嚐！」茶客想，這錢包得管好，於是回：「等發了薪資再來照顧你！」茶商接著：「說那些，哪存在呢？談錢太見外。」茶客回：「那行，明天準備 100 個人的量，我叫上朋友可以嗎？」茶商過了許久沒回覆，茶客一再追問。茶商才回：「粥少。」茶客笑了：「難怪你做不大。」

34 某勞動部門開茶藝課，一老師給學員出了 3 道題，問：什麼是茶水入喉的滑？什麼是品茶的韻？什麼是舌根的回甘？眾學員面面相覷。良久，一膽大的學員反問：老師，難不成茶水還會卡在喉管而不滑入肚子？品茶時茶會發出音樂？我吞口水舌根也是甜的呀，不信你試一下。老師憤怒：專家說的，關我什麼事？

35 茶藝師問道長：為什麼來喝茶的人都喜歡「茶道來茶道去」，我怎麼一點沒感覺到「道」在哪裡呢？道長慢騰騰地說：這就好比生孩子，產婦痛得要死要活，早忘記了是產子，但屋外的一群人動不動就用「光榮媽媽、偉大媽媽」這類詞來形容一樣。

36 兩個不識茶客同到一茶道館體驗自己的存茶，甲問乙：您的茶是什麼味兒的茶？乙道：沒感覺。甲走過來喝了一口，然後停了一會兒：老闆，你這個騙子，茶又改名啦？店長慌忙跑來：沒呢，不都一樣嗎？甲：那他的怎麼叫梅干菊呢？乙蔑視地看了甲一眼：除問題問錯外，居然還能聽錯，奇葩！

3 7 一自封茶藝高人的西安奸商，專程打起口號「全國問茶」。到達成都，非要找我見面不可，搞得裝神弄鬼。回西安後卻發了一張沒與我合影的照片到網上，我一看：哎呀媽！金剛石這麼有個性？光腳板、破鐵門。這拍照技術真不同凡響，得需要多大的勇氣才能證明她的茶藝總裁班是如此的剪刀加糨糊？我無所謂，可她蠢如豬啊。

3 8 五弟電話：三哥，我一好哥們真有錢，開個茶樓全是金絲楠裝修，問：搞一次培訓多少錢？要全套專業、高端。我一聽這種話就急，反問：莞式的還是港式的？五弟：什麼意思？我：你問了他再說吧。不二日，五弟回話：他要莞式的。我：這單子不接，喊他找網上推廣的那幾家茶藝騙子培訓機構，他們個個都是莞式研究所畢業。

3 9 讀我的書，需要勇氣。輕的丟書，重的燒書，小氣的當面約架，大氣的背後罵我。我知道，喜歡我的讀者，會一直喜歡我的風格。真喜歡茶的讀者，會一直喜歡我的書。只有那些被我說到痛處的人，才死不悔改。我認識的茶，不以我的個人意志而吹牛打飛機。就算我抱殘守缺，也要堅持做人的底線。

40 茶在我們的生活中到底占了多大的份額呢？以我作為茶商、茶老師、茶道研究員、茶作家和老茶客的多重身分作日常統計，數量上一年總量不超過 40 斤，價錢上一年不超過 2 萬元。這在我生活消費品中的排位不如肉、煙、菜、汽油和水、電、氣等。在 40 多種消費排名中處於第 33 位。由此，茶的能量並不像吹的那樣牛。

茶的起源：看茶樹它老祖

01 關於茶樹最早的出生地，是很多人，也是1000多年前就提出的問題。但是，至今沒人能準確回答。凡是能板上釘釘地回答的人，那是對茶的無知。如果一個生物學家，能將一種植物研究出它的準確出生地。那麼，地理學家會嘲笑這人與地殼漂移科學差得太遠。也就是說，大家不要去糾結茶樹的出生地，這樣更好。

02 茶樹的分域為真核域，列入植物界，分在被子植物門，再下來依次歸檔為雙子葉植物綱，杜鵑花目，山茶科，山茶屬，茶種。這就是生物界「域界門綱目科屬種」的最基本分類。生物科學研究總結，世界萬物起因為菌，由此開始亙古演變。真核域與細菌域和古菌域，並稱生物譜系源，也作原核生物系統之母。

03 按照生物化石推斷，被子植物最早出現在前白堊紀時代。是舌蕨亞綱或薔薇亞科胚珠在自然災害出現的情況下，產生植株變異。在裸子植物立足於侏儸紀中後期進入胚珠演變，直到白堊紀時代後期正式演變加速，並大量出現多生體。由此演變出近30萬種被子植物。其中就包括了茶樹最早期的基本屬性。

０４ 茶樹由種子植物變異而來，這是無可爭議的事實，總體演變時間應該在 5000 萬年前後，主要集中在地球熱帶和亞熱帶環線，以海拔 200 ～ 1500 米山地為主。亞洲、非洲、歐洲、南美洲和大洋洲也有茶樹的演變史。亞洲地區的演變時間相對較早，大約在 6500 萬年前的新生代順利演變完成，成為獨立體的茶樹品種。

０５ 按常識分辨，被子植物具有真正的花，有雌蕊，有雙受精特徵，還具有孢子體發達和配子體退化等現象。有一些具有根系延伸繁殖，也具有進化速度最快的基因體，比如竹子，環境無變則根莖繁殖，環境惡化則轉為胚珠繁殖。被子植物與裸子植物共稱為種子植物，在具體的生長環境中，因勢利導地傳承。

０６ 中國的被子植物類別占世界總量的 1/10，達到 2.5 萬種之多，遠遠高於其他任何一個國家。主要分佈在中國西南部各省，東南部地區也佔有相當比例。最為集中的是四川、雲南、貴州和陝西南部地區。這為茶樹的由來固定了一個基本區域，也為茶樹的演變鎖定了一個較準確的生長環境。

07 隨著土壤和氣候的變化，已完成獨立體的茶樹，約於 4000 萬年前開始，在熱帶和亞熱帶地區進行二次演變。高熱量地區的轉變為喬木型茶樹，以山油茶、野苦茶、白花茶為主。熱帶高山偏冷地區的茶，則轉變為小喬木型茶樹，以大白茶、大葉茶為主。處於亞熱帶地區的茶，大多轉為灌木型，以小葉種、中葉種為主。

08 就當前而言，千年以上的野生老茶樹只在中國和印度尚有遺存。也正是因為這個問題，被兩國和多國專家爭論誰才是原產地。從中國清代中期爭到現在，仍無定論，扯不清誰引種誰。我認為無謂的爭論蘊涵著強盜邏輯。將國界問題扯到植物界，很可笑。以橫斷山脈為界分為東西二區，同類植物完全可以同步進化，沒有誰先誰後。

09 茶樹的自然演變與動物的引種是有區別的，非洲中部地區的茶樹演變比亞洲晚 2000 萬年左右。在北美洲南部和南美洲中北部地方，茶樹的演變晚於亞洲 3500 萬年左右。而其他洲的茶樹演變，帶有較強的飛禽走獸引種特徵，歐洲東南部地區的茶，應該是由地面動物遷徙完成的。大洋洲北部地方的茶樹，飛禽傳入的可能性較大。

10 茶樹的演變，並不代表一定成其為可食用茶，只能確定相應地區能否種植同屬的可食用茶樹。非洲、大洋洲、美洲地區的茶樹演變，就不能作為食用品飲。有一部分茶樹的茶果可以產出茶油，這可以食用。在中國境內，此類茶樹也具有相當大的規模。其中主要分佈在四川、雲南、貴州和湖北地區。

11 世間萬物的存在，都具有其合理性。茶樹的出現，首先是茶樹能對抗同一區域的其他草本植物，同時又能吸收其地質未被吸收的營養。與杜鵑一樣，具有高密集型排他繁衍個性，與此同時，也吸引了大量的近親類動物寄居，協助製造和提供相互依存的糞便和葉子。茶樹由此開始大面積借力發育壯大。

12 茶的由來講到這裡，差不多可以做個總結。茶樹在 4000 萬年前已經產生，直到世界各地區氣候的演變，發育成兩大類：一為可食用，二為非食用。在自然發展過程中，食用類茶慢慢被人類所認識並發展到生活應用。非食用類茶，可作為花卉、材料、機械用油類。這就是茶樹的基本由來。

1 3 世界茶樹的自然擴張，中國最具代表性。中國茶樹主要以橫斷山脈東南部地區作為起點，在長達5000萬年的地殼運動中，擴張至四川邛崍山脈南部和雲南的無量山周邊地區，原生地區開始慢慢絕跡。形成中國茶源的南北分化，即四川系和雲南系兩大分支。四川茶系多具有抗寒屬性，雲南多具有抗旱屬性。

1 4 四川茶系經邛崍山脈南部地區滎經、峨邊、馬邊三地的孕育，約在2500萬年前開始北延至整個邛崍山脈和龍門山脈以東，再延伸進大巴山脈南北地區，直至湖北西北部和河南南部地區。南延雷波、屏山轉而進入五指山脈，向東直至大婁山脈和武陵山脈地區。四川茶系的擴張，如一個C字形，由西向東延伸擴張。

1 5 雲南茶樹因高原地區的環境受限，擴張速度遠不及四川茶系。但這並不代表幾千萬年的變遷絲毫沒有擴張。雲南茶系以瀾滄江流域為依託，從無量山兩翼向南延伸至緬甸、寮國、泰國和越南一些地區。後經文山地區與越南交界山脈向東，進入廣西西部和貴州南部。至此，雲南茶系品種基本停止東移。

16 當茶樹的自然擴張到一定時期後，由於土壤和氣候的變化，導致茶樹向中國東南部地區擴張速度變慢。但與此同時，遊走於東西兩部和西南兩域的地面動物和空中飛禽，為茶樹的直線擴張提供了必要的茶籽傳播繁殖條件。其中，以最早發現並可食用的猴類或猿類動物為主。其次，是以鶴為代表的大型候鳥。

17 動物傳播茶樹種，為茶樹的新一代茶樹種創造了超越地脈自然延伸的再生時機。從而使中國茶樹品種更加多元化，也更具有地理獨立性。這也正是東部沿海地區的茶樹，與雲、貴、川地區茶樹有相對不同的屬性。種籽傳播，基因變異的可能性最高。至今在雲貴高原地區，還能發現一些鳥類喫茶籽拉茶籽的現象，並沒消化掉。

18 中國茶樹經人工自西向東南移植，應為舊石器時代早期約 200 萬年前生活在中國西南的元謀人。這也是唯一生活在西部亞熱帶的猿人群，隨著橫斷山脈生存環境的變化，元謀人向西北部的四川盆地周邊轉移。茶樹因解毒而相伴元謀人遷移，後成為彝人和羌人兩大分支。一說為神農氏先祖，但無科學證明。

19 真正能體現茶樹人工移植的時間，大約在 1 萬～2 萬年前。作為上古，也就是有文字以前，人類的生活方式已高度集中。人類自主移植，已是普遍推行的勞作方式，無數原生植物經人工移植而轉為長效作物。考古研究發現，這個時期移植（養）的有花草類、樹木類、野菜類、石器類和動物類，其中就包括茶樹。

20 在中國夏、商、周、春秋戰國時期，茶樹的人工移植還沒有形成規模，但也發展到湖南、安徽、江蘇地區。自隋朝楊堅立法「輸籍定樣，固物共用」起，茶樹的移植開始從自發轉為政務，一直到兩宋時期，中國茶樹才基本完成在長江南北地區的普及。唐宋時期，均有人將茶樹引種至臺灣以及日本和東南亞諸地的記載。

21 印度茶樹源主要分佈在橫斷山脈以西，喜馬拉雅山脈東部以南。在向東擴張至緬甸西北部地區後，混合中國雲南茶系向南部沿海國家延伸。在向西擴張時，經孟加拉到斯里蘭卡，再至巴基斯坦南部地區。有一種說法已延伸到伊朗、格魯吉亞和土耳其地區，但未確認。黑海地區的茶系多為人工移植，且有中國人參與。

2 2 非洲茶系的主要代表為肯亞茶系。該茶系大約在 2000 萬年前呈 O 形擴張到周邊地區。無論是自然延伸，還是後來的人工移植。非洲中、東、西部地區的茶樹，橫跨十多個國家，面積相當於中國茶區的 1/20，屬於發展較慢的一支茶系。這與熱帶的地理氣候有關。1950 年代，由中國派出專家種植可食茶。

2 3 美洲茶系的主要代表是巴西茶系，擴張範圍以巴西北部為主。18 世紀中葉，由日本派出茶學專家，引日本茶種，形成可食用茶樹的擴張模式，後向阿根廷等國家開闢人工種茶。中國曾在 1960 年代派出過專家小組，協助開發美洲茶，並直接移植中國茶種。但效果不是很理想，於 70 年代中期停止這項工程。

2 4 歐洲茶系和大洋洲茶系均無法考證，但人工種植歷史已達百年以上。其中印度、中國、日本都曾派出過相關專家前往種植。有記載的是葡萄牙的亞速爾群島和俄羅斯西南部克拉斯諾達爾省產茶，葡萄牙茶種來自巴西，也是日本種，俄羅斯茶種來自中國和印度。大洋洲食用茶種來自日本和印度。

２５ 《現代漢語詞典》載：常綠植物，葉子長橢圓形，花一般為白色，種子有硬殼。嫩葉加工後就是茶葉，是中國南方重要的經濟作物。飲料：喝茶、品茶。聘禮（古時聘禮多用茶）：下茶禮。茶色：茶色鏡、茶色晶。飲料名稱：奶茶、果茶。油茶：茶樹油。山茶：山茶花。

２６ 《中國農業百科全書‧茶葉卷》載：茶為植物界、被子植物門、雙子葉植物綱、原始花被亞綱、山茶目、山茶科、山茶屬、茶亞屬、茶組、茶系。茶組裡有 17 個茶種，食用茶是茶組裡的一個「種」。其餘茶組植物，大多處於野生狀態，科學意義上的「野茶」，是分類學裡「茶系」以外「茶組」植物的總稱。

２７ 按製造和色彩，茶可分為綠茶、紅茶、黃茶、青茶、白茶、黑茶；按省級區域，茶可分為蜀茶、滇茶、浙茶、閩茶等；按發酵程度，茶可分為全發酵茶、半發酵茶、輕微發酵茶和不發酵茶；按製茶季節，茶可分為春茶、夏茶、秋茶、冬茶。二次加工茶類，分為花茶、緊壓茶、袋泡茶、粉碎茶、果味茶和保健茶。

28 以生活方式解讀茶。「茶」字象徵長壽，「茶」字以草字頭起筆，與「廿」相似，中間的「人」字與「八」字相似，下部「木」字可分解為「八十」。「廿」加「八」再加「八十」等於一百零八，所以中國將一百零八歲以上的老人稱為「茶壽老人」。因而大家用「茶」字代表長壽，用茶來作為佳節送禮、送健康的代表性物品。

29 漢字中曾用過的關於「茶」的字和詞：中國歷史上對茶的稱謂和寫法既多，又複雜，分別有草中英、酪奴、草大蟲、不夜侯、離鄉草、荼、檟、蔎、茗、荈、葭、葭萌、椒、茶荈、苦茶、苦荼、藥茗、香茗、荈詫、醒草、藥茶、老綠、茗將等。「荼」為「茶」是最為常見的稱呼。唐玄宗將「荼」字少寫了一筆，「荼」就變成「茶」字了。

30 茶的英語叫 tea，即茶或茶葉的意思；綠茶為 Green tea；烏龍茶為 Oolong tea；紅茶為 Black tea；黃茶為 Yellow tea；茉莉花茶為 Jasmine tea；白茶為 White tea；黑茶為 Red tea。英語裡的 Black 意為「黑」，而 Red 卻意為「紅」，但一旦與茶相組合，色差變暗，於是紅茶就變成了黑茶的讀法，而黑茶卻變成了紅茶的意思了。

茶的分佈：有些地盤上的茶

01 放眼當前世界的茶葉種植分佈，主要分為五個大區。分別是東亞區、東南亞區、西亞及歐洲區、中非區、南美洲和大洋洲區。從茶葉品種上看，東亞、西亞區茶種較為相近，東南亞區茶種比較獨立。中非區茶種屬中國中東部茶系，南美洲茶種屬日本南部茶系。大洋洲茶種偏重於西亞茶系，也有日本茶系在內。

02 東亞區茶葉，主要包括中國、日本、臺灣。中國茶區以長江流域為主線，北至秦嶺山脈，由西向東經河南、安徽到山東南部。西至橫斷山脈東部和南部，以龍門山脈、邛崍山脈和雲南西部邊境為界。南至廣西，再向東各省。日本茶區以靜岡縣為主，除北海道周邊以外，3/4 的國土都產茶。臺灣幾乎全島產茶。

03 東南亞區茶葉，主要包括印尼、馬來西亞、越南、寮國、柬埔寨、泰國、緬甸、菲律賓。印尼、馬來西亞、菲律賓的茶葉分佈不均衡，以島內陸地為主，海邊地區不產茶。越南、寮國、柬埔寨、泰國、緬甸五國的茶，主要分佈在內陸河谷丘陵地段，比較集中的是緬甸和寮國的河谷茶區。

04 西亞及歐洲區茶葉，主要包括印度、巴基斯坦、斯里蘭卡、孟加拉、伊朗、尼泊爾、土耳其、格魯吉亞、俄羅斯、葡萄牙。其中以印度和斯里蘭卡兩國最為知名。印度茶分佈在東印度喜馬拉雅山南側地區。其他西亞國家的茶葉，大多分佈在各國東部偏南山區。嚴格講，葡萄牙海島茶應歸為美洲茶系。

05 中非區的茶，主要包括肯亞、烏干達、馬拉維、坦桑尼亞、莫三比克、剛果、模里西斯、辛巴威、盧安達、薩伊、喀麥隆、布隆迪、南非、塞席爾、埃塞俄比亞、馬里、幾內亞、摩洛哥、留尼汪。其中以肯亞為中心，其他各國的茶，分佈鬆散，不太集中，是因非洲氣候異常，無法大面積種植。

06 南美洲區和大洋洲區的茶，主要包括巴西、阿根廷、墨西哥、秘魯、哥倫比亞、玻利維亞、巴拉圭、瓜地馬拉、圭亞那、牙買加、厄瓜多爾、澳大利亞、新幾內亞、斐濟。其中主要分佈在東海岸，以巴西和阿根廷兩國為主。西海岸國家的茶區也偏東部。大洋洲以澳大利亞北部達爾文和伊莎山周邊地區為主。

07 在以上茶樹區域內，亞洲是重點區。在亞洲區內，中國是重點區。在中國境內，長江流域為重點區。在長江流域內，四川、雲南和浙江、福建為兩大重點區。印度、巴基斯坦，以及東南亞國家，一些特定茶樹品種的生存處於優勢地位。其比例約占世界茶區特色樹種區的 10% 左右，中國約占 50% 左右。

08 在中國境內，以長江為界，分為南北兩大茶板塊。江北以四川、陝西、河南、湖北為代表。江南以浙江、江蘇、安徽、湖南、雲南、福建、廣東為代表。原有的中國茶區分佈說法，幾乎不能說明中國的茶區特徵，比較粗淺。在各茶區定位上，一直以混淆視聽傳播。中國茶區，只有在南北分佈大框架下，才能具體分解。

09 中國江北茶區分為江北西區、江北中區和江北東區三個區域。西區，以四川、陝西、甘肅為界；中區，以河南、湖北、重慶北部為界；東區，以安徽北部、江蘇北部和山東為界，其中，長江南北的省界交割處，如，四川、湖北、湖南、江蘇、安徽均有茶區分割。這種情況依然以長江為基線，降水、氣候和地質變化決定茶性。

10 中國江南茶區分為江南東區、江南中區、江南西區和江南南區四個區域。東區，以浙江、福建、江蘇南部、安徽南部為界；中區，以江西北部、湖南、貴州和重慶南部為界；西區，以雲南和廣西西部為界；南區，以廣西東部、廣東和江西南部為界。

11 如果不按地域劃分茶區，而是按茶種劃分，目前看來不大好分。中國茶葉已經進入了交雜互種的高峰期，大、中、小葉種茶和一些個性較強的茶，分別在各個省份都有大面積培育。小葉系、烏龍系、福雲系、安吉白茶系、野蕊系等等，幾乎每個省都引種成功，且大面積種植。對於過去的品種分佈一說，現在應該淘汰了。

12 還有一種分法，即「四柱二脊」之分。山東及周邊區，最健康，農藥使用量少。陝西及周邊區，最有效，礦物質含量高。雲南區，最藝術，茶工藝品多。福建及周邊區，最個性，味道整體區別較大。四川區，最上量，產量多。浙江及周邊區，最知名，品牌多。山東、陝西、雲南、福建為四根柱子，四川和浙江為脊樑。

13 在漢代以前，中國只有一個茶區，蜀茶區。唐朝到明朝，中國出現了三個茶區，分別是：西茶區，以四川、陝西、貴州和雲南為主；南茶區，以廣東、廣西、湖北和湖南為主；東茶區，以浙江、江蘇、福建和安徽為主。其中西茶區為上好茶區；東茶區為次好茶區；南茶區為蠻茶區，屬於非官茶類。

14 茶葉及茶區在清代分類非常怪異。他們一不以省劃分，二不以山水地形劃分。無論哪裡產茶，都以圃、園、囤、圖四種方式區分。圃，代表皇家茶葉指定區，如胡公廟圃、花楸圃等。這種分法在全國很多地方都有；園，代表中高檔茶區，某某茶園也由此而來；囤，代表很次質的，低山擁擠不堪的茶區；圖，代表不入流的粗茶茶區。

15 中國茶區域現在使用的是1960年代的劃分方式，即一級國土四大茶區，二級省域茶區，三級縣域茶區。一級分為江北茶區、江南茶區、西南茶區、華南茶區四個國土茶區；二級分為21個省域茶區；三級分為967個縣域茶區。在省域茶區中，以浙江、福建、四川、雲南、江蘇為主區域，下轄多個縣域主產縣。

16 在產量重點分佈上，國家先後批准的有安徽占 18 個縣、四川占 15 個縣、貴州占 11 個縣、福建占 9 個縣、浙江占 7 個縣、湖北占 6 個縣、雲南占 6 個縣、江西占 5 個縣、陝西占 5 個縣、湖南占 4 個縣、江蘇占 4 個縣、河南占 3 個縣、廣西占 3 個縣、廣東占 3 個縣、山東占 2 個縣、重慶占 2 個縣、甘肅占 1 個縣。

17 江北茶區，是指長江中下游北岸，以河南、陝西、甘肅、山東和安徽、江蘇、湖北北部為線。茶區年平均氣溫為 15℃～ 16℃，降水量為 700 毫米～ 1000 毫米。江北茶區土壤多屬黃棕壤或棕壤，是中國南北土壤的過渡類型。江北茶區是中國茶葉礦物質含量最為豐富的茶區，因地質環境因素，茶樹根莖吸收能力強，營養保持久。

18 江南茶區，以長江中下游南部，以浙江、湖南、江西等和安徽、江蘇、湖北南部為線，是中國茶葉的主產區。其以丘陵地帶和山區為依託，氣候四季分明，平均氣溫為 15℃～ 18℃，年降水量 1200 毫米～ 1600 毫米。茶區土壤主要為紅壤，部分地區也有黃壤或棕壤。江南茶區的最大特點是品種豐富、形式多樣、品牌眾多。

19 西南茶區，指中國西南省份，以雲南、貴州、四川和西藏東南地區為線，是中國最古老的茶區。其以高山高原為主產區，氣候冷多暖少，平均氣溫 9℃～16℃，年降水量 800 毫米～1400 毫米，土壤以黃壤和紅壤為主。西南茶區的茶，有機質含量最高。因氣候反差較大，其茶味甘和苦非常明顯，被稱為中國茶的味精。

20 華南茶區，指中國南部，以廣東、廣西、福建、海南為線，是中國茶樹品種最多的茶區，喬灌木型的茶樹種多而獨立，平地、丘陵、高山均有產茶，茶湯濃度大，平均氣溫 19℃～22℃，年降水量 1200 毫米～2000 毫米，土壤以紅壤、黃壤為主。華南茶區的茶是中國類別茶最多的茶區，是製茶工藝的典範。

茶的品種：茶也要講點種族

０１ 關於原生茶樹的研究，早在 17 世紀的中國清王朝時期就已經正式開始，參與者是以日本茶葉專家為主，中國種茶人為輔。到了 18 世紀中葉，茶樹品種的研究參與國已達十個之多。他們是中國、日本、英國、法國、美國、印度、俄羅斯、緬甸、瑞典和葡萄牙。研究方向包括土壤、氣候、地質和植被生命。

０２ 原生茶種，也作野生茶類，即非人工培植，屬自然繁衍的茶種。目前，全球已發現的原生茶種很多（包括非食用茶樹）。其中在中國境內，已發現（包括非食用）原生茶樹比例約占世界的 1/3 以上，但很多無法命名，只能作編號或按其屬性定名。比如，油茶、山花茶、藥茶、小葉種、雙子葉、老喬等。

０３ 目前，在中國境內發現並引種的可食用茶種，沒有一個具體的統計，最細的品種大約在 350 種左右。資料來自各地區茶研究報告，當然，也有可能因同一茶種在不同地區的名稱不同而重覆，其中主要的食用原生茶有：老白芽、厚皮茶、大頭茶、木荷茶、野蕊茶、拎木茶、皮香茶、石筆茶、老川葉茶、嶺南苦茶、雙子葉茶、小葉原茶等。

０４ 原生茶種主要分為兩個方向：第一個方向，是指純自然生態下，經自然環境一代代傳承，未受過任何協力廠商的生長破壞。第二個方向，指經人工移植，環境變化不大，未產生植株變異，形成較大規模的統一生長區。目前，中國原生茶種主要集中在雲南和四川兩省。貴州、廣西、陝西三省區也存有部分區域。

０５ 變種茶為全世界產茶國早期人工作為，中國具有無可取代的變種茶王國地位，最早的人工變種茶可追溯至商周時期。宋代為中國變種茶的最繁榮階段，遍及除雲南以外的南方所有省（宋代稱為「路」）區。中國第二波變種茶高峰，發生在 20 世紀初葉，由國民政府發起，各農學機構參與，以吳覺農為代表，主理變種茶事。

０６ 變種茶這三個字，很少在學院派和專家專著中提起。但在民間應用中，變種茶的提法遠超過任何時期的專業學科語言。所謂變種，就是採取嫁接、拼接、土壤變性、植株擇優、茶籽選播等人為手段，使茶樹在原植株的基礎上，發生較大或本質的有性繁殖變化。這種變化，不同於基因無性繁殖，而是處於半自然遺傳。

07 變種茶也有被列入良種茶類行列的。其中主要的是指有性繁殖茶類。有性繁殖茶種，是變種茶的一個基本特徵。其擁有成熟的雌雄體，能完成受精過程，且能生成種子，再透過種子的傳播，達到再次繁衍後代的要求。變種茶類的一些精英品種，至今還是各茶家真正追捧的對象。這是對傳統茶的信任和保護。

08 在變種茶中最有代表性的優秀品種有：祁門種、黃山種、峨山種、樂昌白毛茶、蜀紅種、淩雲白毛茶、湄潭苔茶、海南大葉種、宜昌大葉茶、雲台山種、寧州種、紫陽種、早白尖、勐庫大葉茶、鳳慶大葉茶、勐海大葉茶。最老的品種傳承已達 2000 多年，最年輕的也已有 70 多年的歷史。現代變種的，還不能確定品質。

09 真正良種茶的定義，是從新中國成立初期開始才有的。人們大多對良種茶的理解，是基於該茶種產量高、易管理，抗生能力強的特點而認識。也正因為這樣，中國很多茶書將有性繁殖的優良茶種都列入良種茶類。這種誤讀，在今天的很多農大茶學系也這麼認為。這種誤人子弟的學問，相信還會延續很久。

１０ 國際上對良種茶的定位，是針對茶樹所產茶葉的品質，而不是單一的產量。國際良種茶定位包括對茶葉的營養元素、生長元素、消化元素、毒副元素、人體吸收情況、有機質及化合物這七個大指標的分析。也就是說，一種茶面積小、產量低、生存能力差，但品質極高，那麼，這種茶一樣是良種茶，是值得保護和推廣的優質茶種。

１１ 現代科技的發展，使很多茶葉進入高速繁殖狀態。這就不得不提及茶的無性繁殖和基因繁殖。無性繁殖屬於半科技；基因繁殖屬於純科技。無性繁殖的歷史較早，在中國 1960 年代大面積推廣。而日本，則早在 18 世紀中期就已經開始了這項工程。基因繁殖在中國並沒有大面積開展，目前還在研究階段。

１２ 中國從 1960 年代中後期開始，選擇了全國 11 個大區作為茶葉研究基地。其中，浙江、雲南、四川、福建四省為第一批主要無性茶種研究的中心。安徽、湖南和山東作為第二批跟進的研究中心，也作出了不少的貢獻。較後的一批是陝西、貴州和廣東。就目前而言，無性種的開發依然是茶葉繁衍的主要手段。

1 3 我們常說的茶葉分類，在很多時候是非常片面而又不負責任的。準確地講，茶葉品種的分類必須考慮到土壤、氣候、品種等基礎要素，如果單以製作工藝而分類，不但不科學，而且還是重大的科學誤導。儘管中國茶葉主要以無性種為主，但大、中、小葉各不相同，味道差距也隨之大不相同，何況還有原生種和半原生種茶樹的混搭。

1 4 茶葉這種植物在自然界中是屬於病蟲害高發的作物，與大多數作物相比，發病率高達 60%。溫高生病、溫低生病、旱澇生病，加之眾多蟲害有針對性地喫茶，導致茶學專家不得不考慮抗蟲害茶種的研究。這是引進基因技術的重要原因，儘管無數良知人士反對，但這項工程至今並沒有停止。我本人當然不希望將來喝到轉基因茶。

1 5 茶的無性種，在日常生活中主要表現為芽葉肥大、顏色深綠、毫多而白（大白芽種除外）。這類茶大多變性為灌木型茶樹，枝節以白為主。製作工藝上比較符合做獨芽類、一芽一葉初展類、一芽二三葉條索類。曲型茶類不太適合這類茶的製作。其產量高、味重、色深、沖泡時間長，沖泡時應做一次拼茶才行。

16 說起茶種，在我的眼裡，茶種決定茶的根本品質，任何後期工藝無論何等精良，也只能是在茶味上下功夫。茶種的質地差，靠工藝改變不了什麼。在銷售市場上，非改良類茶種的價格也自然地高於改良類。一些茶學專家會批評我不相信科學改良技術。可問題是至今改良茶的品質的確不高。我也希望產量高，品質也高啊。

17 每年春天，各地茶商雲集茶區。他們自己在收購茶葉時，沒有不問茶種的。很多茶商都快成茶種專家了，茶學教授還不一定拚得過他們。對於關在實驗室的茶學教授，我時常希望他們學一學陸羽，到茶山深山裡去走走，去找更多的茶種用於發展茶葉，待在學院裡不是辦法。

18 隨著時間的推移，人們一定會從茶葉的「表」問到茶葉的「根」。好比大米，當大家都脫離餓肚子的時代後，優質品種的大米自然會成為大家跟進的選擇。從雞蛋到土雞蛋，從豬肉到跑山豬肉。在茶葉方面，已經有正山小種茶、馬邊老茶樹等以茶種命名的茶正在奔向市場。福建的烏龍系列產品也正在做品種分流工程。

19 那些不問山路，只聞喝路的茶愛好者，大多都像我的一位學生，喝茶二十幾年，賣茶近十年，但茶樹長什麼樣卻不知道，當了我的學生後才有機會跟著滿茶山轉。他雖說識別不出多少茶葉，但至少能看到茶園茶葉與非茶園茶葉的區別。原本中國茶區在南方到處都是，任何人花點小錢就可領略其風光，但親為者卻不多。

20 在互聯網上，一些大名鼎鼎的「文藝界」人士，本來接觸茶樹的機會不多，卻因某個地區的某類茶占主打，喝了三五年茶就在網上神說他「明白」了。別人給他提出一些簡單得不能再簡單的問題，他都毫不謙虛地回人家一句「茶，我比你懂」。我走完了中國能產茶的八成地區，每年幫人鑑定數百種茶葉，還不敢說自己懂完了呢。

21 茶樹的品種好壞，與管理也有關係。我在貴州都勻做調查時，茶山的農場管理是按茶園的常規模式管理，所出品的茶中，綠茶基本過關，但紅茶幾乎無法入口。但農場邊農戶家茶葉的品種與農場差不多，他們按非常規模式管理（未用農藥、化肥），結果農戶家的綠茶、紅茶都好喝，說明農場的管理有問題。

2 2 世界茶樹的基本管理分為兩個大類：一類，是灌木型；另一類，是喬木型。茶樹的管理首先得從茶苗談起。茶苗又分種子苗、嫁接苗、扡插苗和根莖苗四類。種子苗和根莖苗的品質較高，但成活率低。嫁接苗和扡插苗的成活率較高，但植株屬性易發生變異。前兩者大多採用自然條件生長發育，後兩者為育苗溫床。

2 3 通常，選擇茶樹的土壤 pH 值以 4 ~ 5.5 之間為最佳，在這個範圍之外的 pH 值，茶能生長，但幾乎不會產出可食用茶葉，人造環境下產出的茶葉除外。中國茶樹的生長土壤，主要是以丘陵到高山區域偏酸性為主。多數情況下，茶樹在陰山區域內生長更能達到品質要求。正陽山區域的茶樹，容易在後期製作上加大難度。

2 4 茶樹苗的營養組成以農家肥料為主，也可加入菜籽油榨餅。早期土壤儘量不要使用化學肥料和農藥，這是出產高品質茶葉的必須要求。茶床開坪以 1.5 ~ 1.8 米的倒三角 20°坡為佳。入種或遷苗前鬆土 1 尺以上的深度，埋入農家肥，半月入苗入種，最好別加膜，儘量讓茶樹透過自己的能力生長。

25 茶苗在頭 3 年，不要做任何修剪，在處理地表雜草方面，最好將雜草拔起平放到茶床邊，任其雜草轉變成自然肥料。在鬆土方面也別靠茶苗太近，易傷及土壤與茶樹的自然調理屬性。好比雙方在戀愛磨合一樣，這是為將來生出好茶打基礎。有些地方的人動不動就大動土壤，加這加那，結果效用很差。

26 茶樹在 3 年期後，基本可以正常進入採茶期。這個階段，是茶樹管理的關鍵期。一方面為了保質保產；另一方面，又不能大量透支茶樹的各方面營養。因此，特別要加強水分和肥料的供給。不可使用化學肥料，否則茶樹不到 10 年就得老化，同時還多病、少產。應該供給農家肥，多除草，以減少其他作物搶奪土壤肥力。

27 茶樹進入正常生產期後，所需的營養主要分為三大類：第一類，是肥料，還是以農家肥為主，混合採用一些草本植物發酵肥；第二類，是陽光，從根陰葉陽的要求，將茶樹周邊較高大的樹木修枝剪葉，儘量做到陽光充足。第三類是水分，這個不太好處理，但把握好了方法也能達到效果，不用過大水量，防水過多而帶走更多的儲量水，也不能水少而時長，這樣容易造成澇量過重。通常，水在土壤中的儲量為三七分。

28 在春季，茶樹的管理主要靠水分和肥料補充。此時的茶葉被大量採摘，損傷很重，老葉無法完成空氣化合物吸收，新芽葉又大量採摘，從而造成茶樹在這個時期會出現營養不良和多病發生。優秀的管理，應該是儘量保持新芽葉有 30% 轉化為成年茶葉，以供茶樹健康生長。在採茶時，最好不要將越冬母子芽一起拔掉。

29 夏季的茶樹因日照和雨水相對充足，在這兩個大項上只需要注意是否超量或突發。日照過長、過足，茶樹會過多地消耗儲量水，導致土壤的水分不足。突發大暴雨過後，應限時給茶樹灌水，因暴雨過後，土壤裡的水分會被雨水一併帶走，使土壤出現乾燥，蟲災多發，應少用農藥，多養雞，採取生物殺蟲法。

30 秋天，其實是茶樹真正的休眠期，原則上這個季節才應該讓茶樹得到足夠的休養生息。但由於氣溫的原因，導致茶樹在這一時期依然會產出茶芽，使茶農們繼續進行採摘。這會導致茶樹發生生理性變化，要麼一年一年地減產，要麼來年產出無數的紫色芽。秋天的茶樹，應儘量少用肥料，有條件的，可以做一些修枝工作。

31 進入冬天後，無數的人認為這才是茶樹的休眠期，包括很多茶學教材也這麼寫。我不想與之一同，但必須要說明的是，茶樹在冬季反而開始儲蓄新能量。它沒有休息。此季對茶樹最好的管理方法是鬆土，可以不加肥料。鬆土翻土的目的是讓茶樹的根系吸入更多的營養，礦物質較多的地區更應鬆土。

32 茶樹的日常管理除主要做好除草、修剪、鬆土、提箱、保邊、陽光等基本事務外，最好是多養禽類動物。這類動物的糞便對茶樹的營養更有幫助，還具有協助殺滅蟲害的作用。當然，如果茶樹生病了，該打藥時還是得打藥。但是，我本人主張將重病或較易傳染的病樹作火燒深埋處理，而不應打農藥醫治，否則茶品質不會好。

33 均差變化的觀察。條件許可的茶區，用影像記錄最好，可用於年度對比。通常管理得當的茶樹，品性好，產量和品質都高出非管理茶區茶樹的細節管理，主要是觀察，做好茶區各項日常記錄，包括土壤肥力變化等。在這些記錄之外，還應做好茶葉葉面塵土及莖乾色的茶葉。中國茶區分佈偏南，氣候異常，故做好記錄很重要。

34 茶園應儘可能或根本不使用農藥。養足禽類動物基本可以解決很多蟲害，也能增加關聯收入。高山茶區的特點是日照足卻變化大，病蟲害有，但來得遲，有效利用地理特徵進行茶樹管理是高山茶區的主在高山地區，平均海拔1000米以上的，儘量不要讓雜草生長太多，須多以人工方法除草，並長期保持適度的茶區日照。農場種茶講究方法。

35 吃草而不傷茶。低海拔茶區用農藥量較大，因此需要做噴灌系統，藥後清洗茶葉和同步土壤保水。條件允許的，可以分區種植一些害蟲植物，低山茶區平均海拔在600米上下，多種果物類樹木分行分列。如果雜草不是太多的情況，建議不要多除草，這樣可以誘使蟲害去愛吃的植物，如野棉花之類。

36 大的樹木砍掉或移植到別的地方。這兩樣事的處理辦法，在管理上需要從業者依照當地具體情況，來決定種葉大還是葉小的植物。陽山茶需要樹木多一些，陰山茶需要樹木少一些；並且儘量在種植方面，不讓葉子吸收過重養分。

37 在茶園內一旦發現變色茶種、病菌感染茶種和不同類別茶種，必須立即清理出去。變色茶種，是因氣候異常和土壤習性導致茶種原種在生長過程中慢慢變性，產出紫色芽、灰色芽或焦心芽等。病菌感染茶是茶樹因其他毒素生病，導致不出芽、根腐、傳染病等。不同種類茶的茶樹品種不同，會影響整體茶味。

38 茶樹管理是品種的基礎之一，一些品性較差的茶樹，也可透過管理達到品性變好。在環境優美的地區，茶樹的品相會漸漸地向好轉化。一些地區地質條件差、氣候差，再好的茶種也會越來越差。對此，在選用茶區時，須多注意茶樹對周邊環境的要求。工業企業少、土質品質優、植被豐富的地區會培養出上好的茶。

39 在茶樹方面，還有一批野生或半野生的茶樹需要說明一下。這看起來不需要管理，但如果有企業樂意做這件事情，完全可以將野生茶樹作為企業或個體管理的一個範疇。其方法與園區茶樹大體一致。

40 更多的茶樹品種和管理，還需要因地制宜，用更多的時間去系統掌握具體的情況，然後從根本上處理好茶樹及品種的定位。一般情況下，在茶區生活 3 年以上都是正常現象。從科學的角度去培育茶樹的優良品種，比純靠自然生死的方式更好一些。土壤缺什麼我們補什麼。氣候變化大了，多做些氣候調節工作。

茶的分類：看茶葉如何分家

01 關於茶葉的分類，必須回到入門級上來討論。大多數人總會在分類上混亂。我總共花了近 16 年的時間查找古今中外的檔案，目前能確認的茶葉分類共有 55 種分法。其中以亞洲地區的分類最為複雜，常有交叉共用。美洲分類相對簡單，歐洲地區分類變化較少，也比較統一。在中國，從商周時期到當代，分類變化最大。

02 中國在商周時期的茶，是以園茶和坡茶的區分為主。那時的茶主要用於入藥。也就是說，這個時期的茶還沒有進入軍事領域，就更不用說進入尋常百姓家了。園茶，是指由人工管理的茶樹；坡茶，是指野生非人工管理的茶樹。那時，人們對野生的東西反而不認為珍貴，認為有人管理的才是好東西。

03 自春秋到兩晉，茶葉主要按草茶、藥茶和閒茶分類。草茶以方磚為主，也就是今天的黑茶形式，用於軍需；藥茶以散茶為主，相當於現在的綠茶，用於調藥解毒和其他藥界使用；閒茶以片茶為主，如芽茶，用於禮祭官交和使節社交活動。通常，這個時期的茶仍以軍需為重，普通人還很難走進茶的世界。

04 唐代是中國茶葉真正走向以標準化分類的起步時期。以茶種分類的有：綠葉茶、紅葉茶、白葉茶、黃葉茶，這四種茶分別以茶芽的顏色而定名；以製作工藝分類的有：粗茶、細茶、團茶、沫茶。其中粗茶，為一次加工完成的茶；細茶，為二次加工茶；團茶，為邊銷方磚茶；沫茶，為精細加工之後，餘下來的粉狀茶。

05 宋代茶葉的分類，開始注重於茶樹品種的屬性，製作工藝分類又以外觀為主。人們對樹種更看重一些。基本分類為：大葉茶、中葉茶和小葉茶。二次品種分類為：綠茶、紅紫茶、白茶、烏青茶和黃頭茶。在製作分類上相對較少，以散茶、團茶和膏茶三類為主。二次工藝類的有：芽槍、芽葉、粗葉、方磚、團餅和沱茶。

06 元、明、清時期茶的分類，主要以明代為核心，除元代非茶之茶類出現後，明代茶的分類相對細化。多功能茶正式進入茶類分辨，團扁茶歸入邊茶系列。散茶類別的崛起，是明代對今天茶葉分類的最大貢獻。這個時期的茶，分類上以形狀為主，其他的歷史分類也都同時保留，然後分條、扁、曲、塊、片（膏）、粉。

07 中國在民國時期的茶是一種痛。一方面，專家學者努力發展；另一方面，國內外戰爭不斷。在茶的分類上出現了不以歷史、品種、工藝等特點的分類方法，而是以地區名分類，如浙茶、蘇茶、徽茶、蜀茶等，亂成一團。還有學院派主體以品種分類，民間以形狀分類等，也以軍茶和民茶分類的，不一而足。在這裡恕不詳列。

08 「新中國」成立後的 1960 年代，茶界開始著手茶葉的標準化分類。此時各路專家的說法多樣，分法千差萬別。最後定為以製作工藝分類，淘汰了歷史上的樹種分類法。即：綠、紅、黃、青、白和黑茶六個大類。這種分類，只能將白茶分入綠茶類；再加工或二次加工的茶也列入綠茶類，造成了很多亂象，但誰也沒辦法修改教材。

09 在當前，中國茶界又開始議論茶的分類，認為 1960 年代的分類法問題太多，跟不上製作工藝和現代科技的潮流。有學者提出還原歷史分類法，也有專家提出品種分類法，但茶業界人士卻基本不再理睬什麼六大茶分類法了。在茶機器高度發達的時代，大家比較認可淺加工、延伸加工、精細加工、再加工的提法。

10 世界上很多國家都有自己的茶葉分類法則，多數以茶湯色澤而分，歐洲在這方面比較明顯，因此比較通用，如，不發酵茶、半發酵茶、全發酵茶、後發酵茶和再發酵茶。而日本對茶的分類主要以形狀為主，與中國民間按茶條的直曲扁捲分類有相同之處。南美洲多以茶種代號為主，如，日本茶、中國茶等。當然，時代在變，各種分法也會變。

11 在中國各個省區，也有許多不同的茶分類形式。東部省份習慣用地理名分類，如，西湖龍井、正山小種、武夷大紅袍等。西部地區大多愛用茶樹品種區分，如，老川芽、131、6 號、9 號等。北部地方習慣用形狀分，如，×芽、×毫、×毛峰等。這些分類，往往在業內一聽就明白是綠、紅、青、黃、白。非業內人士則不明白。

12 還有一類銷售式分法，就是將茶品先加個類別首碼或尾碼，如，綠毛峰、花毛峰、蜀紅、滇紅等，表明其茶類供消費者提前知道。大多數銷售商還有散茶、袋裝茶、包裝茶的分法。他們用這種方法做茶的分類，主要是為了加強銷售概念。至於老茶、新茶、粗茶、細茶、粉茶等則都是普遍現象。難一點的是禪茶、道茶這種東西。

13 有了以上這些基本常識後，我來具體列出一批中國和世界的茶名系作分解法。在分解前，先說明一些較難的重點。有些茶名與企業和商標名合二為一或合三為一，這在分解上會出現偏差。還有一些茶名與茶形的關係問題。茶形一樣而茶名不一樣。這問題大多出現在新生企業，因商標不敢使用別人保護的名稱而不得已另取茶名。

14 有很多人習慣性地用茶名去問人，知道××茶嗎？這種問話除了想裝神弄鬼外，不能說明別的問題。比如，竹葉青，您好意思說它是茶，但也好意思說它不是茶？再如張一元，你說它是企業，還是茶葉？什麼花蕊夫人、蘭貴人等則更是如此。因此，但凡動不動介紹茶名，其實是一道八寶粥，有味卻雜亂無章。

15 學茶者，不要以為自己知道的茶名少就不如別人。這種想法本身就是錯的路線。茶葉名稱數以萬計，且每年都在以上千種新名出現，您能記住誰？一款形狀像龍井的茶，在浙江叫龍井，在四川叫玉葉，在湖南叫蘭片。竹葉青本是茶名，搞成商標後，所有和這個長相類似的茶都改名換姓，新茶名多達 300 多種。

16 對於茶名出現的紛繁現象，最好的辦法就是分解茶名系。先確認茶名系，對於普通學茶者、購茶者、炊茶者都有一定的幫助。你在日常茶事生活中，多注意茶的長相和味道，基本不用專業人員講解，大體便掌握 80% 的茶名知識。在這個分類範圍之下，另尋時間瞭解產地、品種，以及工藝，達到認知上的提升。

17 只要您在一些地方看到色、香、味、形與您曾接觸過的茶差不多，但茶名不一樣，您就可將其歸入您知道的茶名系列，完全不必先分知名不知名，一律採用先入為主的方法。比如，您見過某企業的茶叫劍葉，後發現龍井茶長得像劍葉，那麼，您就把它分在劍葉系，以後知道多了再調整不遲。烏龍系、普洱系等都可以這樣做。

18 假如第 17 條做不到，那也不要緊，就直觀地看長相。扁形的叫扁茶系、針形的叫針茶系、曲形的叫曲茶系，不圓不扁的叫條形茶，圓如大豆的叫珠形茶，壓成塊類的叫壓形茶。這種簡單的分解，會讓自己變得心氣足，也才不會自己將自己搞得雲裡霧裡。你先別管此茶是綠、紅、青、白、黑哪種茶類，只管模樣，學起來也快。

19 若第 17、18 條都還不能分解好，那就只能用最最簡單的辦法來分解芽茶、芽葉茶和葉茶了。

芽茶，為一個獨芽或九成以上為獨芽；芽葉茶為一芽一葉或一芽二三葉；葉茶為無芽或有芽比例不超過 10%。芽茶通常製作好茶，一芽一葉的也靠近好茶，一芽二三葉的大體上為中檔茶，純葉茶基本不是好茶，烏龍茶除外。

20 第 17、18、19 條是茶葉入門的分解辦法，特殊茶類例外，但這種分解方法不能針對入門級的人。

有些茶書一上來就把全國、全世界的茶名堆一大堆，讓人無從下手，其中還交雜著各種類別、產地、製作、傳說等各種細節。以我教茶 20 多年的經驗，那種茶書害人。外國茶中的精粉茶類無須在這裡提及，因為談這個級別的茶不是入門級的人，而是行家。

茶的工藝：美麗不需要傳說

01 簡單說，茶葉在製作工藝上可分為四個大類，也就是常說的色、香、味、形。同時又有圓、扁、曲、直、團、粉六個小類和非、輕、中、深、再五個輔類作為常規茶品工藝的構成。就目前而言，世界各國茶葉工藝基本沒有離開這個工藝區。儘管現代化工藝機型一年一個樣，但並沒有打破基礎工藝的方向。

02 茶葉來自全世界，也飛往世界各地，屬於地區化又世界化的商品。由此，在工藝方面很容易形成世界通用模式。色彩，是構成茶葉工藝的原始特徵。好比一位美女，她美不美，首先是外表，外表不美，內心超美，那也基本無望入選。茶葉也是一樣，色彩決定著它的本位屬性。茶色、湯色二者缺一不可。

03 在色彩決定視覺的前提下，要製好一種色彩美的茶葉，很難很難。在機製和手工製作並舉的時代，機製工藝顯然對色澤管控要強於手工。或者說手工藝在茶味方面有優勢，但在色澤上卻難以超越。在綠、紅、黃、黑方面，除個別茶在手藝上能體現茶湯的強項外，幾乎無法完成任務，在制式化量產的今天，更難。

0 4 茶的色彩工藝無一不是以溫控作為核心。溫控包括殺青、焙火、製乾三個主要環節。製茶的其他環節對色彩影響不是太大。也就是說，茶的形色和湯色的好壞，是由製作過程中的溫度決定的。製茶過程中，工藝師們想盡無數方法，打破學院派死板的教材，特立獨行，才使得中國茶葉的色彩得以不斷更新和創新。

0 5 在世界各國，茶葉工藝幾乎都不是所謂的茶學專家教授完成的。筆者主張多聽聽年復一年地圍著茶鍋或製茶機「轉」的無名製茶師的話，那才真實可信。中國茶葉色彩歷經了本色、自然色、染色和技術保真色四個時期。到目前為止，工藝對茶色的控制已相當精湛。

0 6 茶的本色是最早期直接曬乾的曬青茶，且歷史相對久遠。現當代的曬青茶也不是我這裡所講的曬青，歷史上早期的曬青茶是午前採、午後曬、過夜烤，直到成為乾茶，而現代的曬青茶，只是加工茶的一個環節，相當於只做一個脫水萎凋的過程。該方法在製作較老葉子的茶類中常見，這已經不是本色茶的時代要求了。

07 自然色茶是現代工藝發展到一定時期時出現的一種工藝現象，工藝師在製茶過程中，根據自己的製作流程產生不同的自然色彩，稱為自然色。我父親那一代人製茶，火溫高了出來的就是金黃色的茶品；起鍋早了，出來的就是青黃色的茶。這種自然色茶，往往會透過無數次加工的茶葉來按色差分別「關堆」，不會統一混合。

08 隨著茶客對茶葉色彩的要求越來越高，無良奸商購進色素投放到茶葉加工過程中，需要綠色加綠色素，需要黃色加黃色素。染色茶就這樣大量地出現在了中國的茶市裡，至今都還有。儘管日本先進的製茶機器和國產的名茶機改良後，綠茶的染色茶已逐漸趨於消亡，但紅茶、黑茶的染色茶依然存在。

09 綠茶技術保真色茶的誕生，宣告了綠茶染色茶的退出歷史舞臺。這首先得益於日本機械工程師的努力和國產茗茶機的改良更新；其次，得感謝一大批有良知的無名工藝師們日夜研究保真技術，幾乎可以使綠茶的色彩達到鮮活、逼真的程度。我們當前看到的茗優綠茶、茗優烏龍茶，無一不是技術創新到高保真時代的產物。

10 茶的工藝還可分為茶的採摘、一次加工、二次加工、深度加工、精製加工、後期選藏和沖泡方式七個方向。每個方向都可能影響茶的最終表現力，因而，在各個工藝流程中，都不可以粗心大意，採不好、加工不好、選藏和沖泡品質低，都會直接影響茶品的整體優勢。我主張大膽應用新工藝，用心保留老工藝。

11 茶工藝的解釋。將茶的原料，透過系列守恆技術和茶技師個人的創新合成，達到合理的成功茶品，就叫茶工藝。如果還要簡單點地供人應用，那麼：茶工藝，就是加工茶葉的流程。對於非要將茶工藝吹得神乎其神，什麼猴子採茶、高僧烤茶、小美女用舌頭噬茶等胡扯淡的中國特色牛皮話，還是不信為好。

12 在現代社會，工業化時代的出現給製茶工藝帶來了非常多元的方向，無論是電子機械，還是常規手工，或多或少都注入了科學二字，但這並未完全取代傳統製茶工藝的傳承和加固。這得益於消費者對傳統工藝的喜愛和懷念。由此，中國和全世界各地的產茶區，都會發現一批工藝師在守，一批科學家在攻。

13 綠茶工藝。綠茶為萬茶之母，也就是說，無論什麼茶，在其起始之初，都是以綠茶的基本屬性產生。在綠茶工藝上，大體以芽、一芽一葉製作名、優、特、新等成品茶葉，其中以扁、針、曲三大形為製作標本。透過一次性的脫水做形到製乾而完成工藝的全過程，是為綠茶的基本工藝流程，無二次或再加工、延伸加工程序。

14 綠茶中扁形茶的代表作品以龍井茶為主。無論懂與不懂，大多數人一旦見到相近似的，都會首先預設在龍井範圍。由於有茶的地標特性，還有企業商標名稱的因素，在法律上大家都主動作出互不交叉的個性決定，使大量相似或相近的茶葉，出現了數以千計的不同名稱。儘管其在工藝上有所差異，但大體相當。

15 綠茶中針形茶的代表作品以松針或雀舌為主。從個性差異上看，針形茶最為精緻的，還是後起之秀的中華韻、竹葉青和禪竹之類新生代茶葉更具市場衝擊力。目前面市的綠芽茶中，針形茶是發展最快的一種。無論從芽形上看，還是沖泡後品賞，它都具有極高的價值。形容針形茶宛如雨後春筍，一點都不過分。

16 綠茶中曲形茶的代表作品以碧螺春為主。這款綠茶是至今為止沒有發生任何工藝變化的好茶。全國各大茶省，都有相近的茶葉出現，如，甘露、都勻毛尖等。就當前來看，曲形茶的市場份額在下降，或者說原產量沒少，但轉為二次加工茶品的占了半壁江山。一些較好的花茶，基本上均採用曲形茶製作。

17 紅茶工藝。首先必須說明，紅茶並非茶株是紅色，最多也就是紫色芽茶樹而已，但多為普通茶種。以當年春、夏、秋三季鮮芽葉，經萎凋、揉撚、發酵、乾燥等基本工藝製作。有些特殊工藝則因工藝師的個性情感而定。紅茶品種較多，如，祁紅、蜀紅、霍紅、滇紅、越紅、蘇紅、湘紅、吳紅等。目前紅茶代表作品以金駿眉為主。

18 傳統紅茶的生命力已經幾近死亡。新型紅茶的誕生，給紅茶迎來了巨大的市場份額。金駿眉是其中最顯著的代表。這款茶的誕生，引爆全國各地茶企業紛紛效仿，同時，開啟了新一輪的紅茶工藝競賽。從搖青發酵起，發展到氣發酵、水發酵、乾發酵等。工藝師們的努力，將紅茶世界變得豐富多彩。

19 黃茶工藝。由選料、殺青、悶黃、乾燥四大步驟完成。在茶類傳統製法上，黃茶的工藝可選度較大，既可以增加一些，也可以減少一些，像揉撚、攤涼、抓打和覆火等工藝環節就可以省略。黃茶體現的是黃湯黃葉，因而悶黃工藝為其核心。殺青應高溫，使酶活性消停，由多酚類氧化誘發有色物質，屬輕度發酵茶類。

20 黃茶是中國發展比較慢的一種，目前還是以君山銀針為代表。四川地區有蒙頂黃芽。二者工藝差別較大，但殊途同歸，結論卻一致。相對來說，此類茶的市場情況很不妙，還需要強化工藝革新。由於黃茶介於綠茶和青茶之間，人們在不熟知的情況下，一時很難分辨。這可能是其市場不暢通的一個主要原因，工藝簡單也有可能。

21 青茶工藝。中國青茶類品種多而雜，工藝上其實很難一概而論。由於中國茶葉分類標準的雜亂無章，將烏龍、觀音、岩茶等多類工藝差別較大或特大的茶類歸為青茶。因此，筆者只能大體上統一一下青茶類不可或缺的工藝流程，如，殺青、萎凋、搖青、輕發酵、烘焙、調香、提梗等。而很多精品青茶有其獨特的工藝，在此就不多講了。

2 2 青茶按工藝分類的通用名稱是烏龍茶，但大多數人又不大愛將烏龍茶列入各細分茶品。人們還是喜歡直呼鐵觀音、大紅袍、武夷岩茶、單欉或包種。這說明福建地區人並不太認可以工藝分類的叫法。他們更樂意按品種、特定歷史或地區命名。青茶的工藝相差不大，但色、香、味三者間的差別非常突出。這是青茶能夠遍佈全世界的主要原因。

2 3 白茶工藝。這裡講的白茶，不是傳統意義上的白茶，而是後期加工的白茶，起源於福鼎縣。白茶主要產區為福鼎、政和。安吉白茶和峨眉白芽不是白茶，是綠茶。白茶工藝包括萎凋、烘焙、挑選剔、精選、覆火、分級等工序。白茶外形芽葉整齊有毫，茶湯清香清澈，滋味清淡回甘，屬輕微發酵茶，是中國茶類中不可多得的上佳茶品。

2 4 白茶的主要代表作品是白毫銀針。這一款茶在 20 世紀創下了無數茶界奇蹟。在白牡丹時代的今天，白茶與綠茶的命運一樣，有上有下，白牡丹是「上」的那一分支。原則上白茶的市場預測遠遠高於紅茶，但因紅茶工藝師們的大膽創新，白茶顯得就有點跟不上節拍，導致良好的前景被甩掉。

25 黑茶工藝。這類茶原則上品質不高，工藝上以殺青、初揉、渥堆、覆揉、做形、烘焙為主要流程，是所有發酵茶中耗時最長的一類，以油黑和褐灰為表樣。黑茶，又名邊銷茶。毛茶品質低，早年通常用於少數民族消費。後因炒作，使茶界之外的人誤以為是茶中精品，這種誤導已經存在了近10年。

26 大體上講，黑茶的發展已經偏離了茶的本質。我個人將其定位於茶中病毒。此話不是說這種茶有毒，而是講此茶的市場運作方式如病毒。儘管代表作品有雅安藏茶、安化黑茶和普洱茶這幾張王牌可打。但其工藝一直處於假神秘、假文化和假營養的環境中，很難發現有工藝師在上面認真下功夫。這種現象早晚會害死黑茶的生命。

27 花茶工藝。花茶的製作原料以綠茶和輔助花料為主，採用炒製和窨製兩種方法加工。炒製熟香，窨製清香。中國花茶的市場佔有率大約是綠茶的 6.3 倍、是紅茶的 12.5 倍、是青茶的 25.7 倍、是黑茶的 38 倍、是黃茶 130 倍。由此可見，中國還是以花茶為主的消費大國。

28 花茶是爭議最少的一類再加工茶，幾乎遍及全部產茶地區縣。其代表作品也非常明確，爭議不大。東部地區的龍團珠、西部地區的草堂雪，都是花茶中的頂級茶品。個別企業特性較濃的還有政和銀針、蘇花、金花和碧潭飄雪等。花茶工藝是中國所有茶品中講起來簡易，操作卻複雜多變的茶。花期決定變化太大。

29 抹茶工藝。抹茶是粉末茶的意思，因市場需求量大，抹茶品質也越來越高。抹茶源起於中國唐代，興盛於宋代，成名於日本。其工藝在古代是用石磨將茶葉磨成粉，一可藥用、二可食療、三可沖泡。現代抹茶則採用覆蓋栽培茶樹，機械蒸汽殺青，機械打粉。其細膩度遠高於石磨推出的茶粉。香氣濃、色翠綠、味鮮美。

30 茶膏工藝。茶膏的製作並不難，任何人都可以透過家用器具製作。製作茶膏有三個方式，壓榨式、熬製式、蒸餾式。任何一種茶都可以製作茶膏，不特定哪一種茶才能做。三種方式的目的都是提取茶汁，然後烘乾成塊。要求高一點的，製作膏模，用於做形。茶商不應該用茶膏來欺騙消費者。茶膏不過就是一種普通商品而已。

茶的流通：能飛的樹葉

０１ 本章所指茶葉的流通，是針對茶的全部，包括茶種子、茶苗、茶葉、茶枝，以及茶保健品。流通，是指茶的關聯轉移或交易。本章將分別從歷史的高度和世界的寬度來講解茶葉的流通。由於大多數茶學界都不太注意這一環節，導致中國茶葉在流通常識方面出現了很多不必要的，或者胡說八道的提法。

０２ 中國早期茶葉的發展，主要靠茶籽種植。從宋代中前期開始，茶籽流通成為商品的一部分。唐代很少發現這方面的相關史料，或因已發現原生種而使茶籽演變成了非流通商品。中國歷史上最大規模的茶籽流通有兩個階段：一個是宋代的西籽東遷；一個是現當代的優品擴遷。宋代原種以米倉山以南的茶籽為主；現當代的以福建茶籽為主。

０３ 茶籽的流通，中國的多元氣候和土壤為早期茶業的發展提供了較大的反試驗基礎。在流通過程中，往往會透過小範圍的試驗開始啟動。或貨幣，或種子互換。江浙二省流通量最大；福建流通量最廣；川、湘、鄂流通種類最多。這種以茶種流通達到發展茶業園區的歷史，一直持續到 1980 年代地插技術的到來才得以減弱。

04 從世界茶區格局來看，以茶籽流通而發展起來的茶區主要是東南亞茶區，其次是日本茶區和南美洲茶區，再次是澳大利亞茶區。這種分佈有其歷史科技因素，也有其環境生長關係。歐洲和非洲的茶區多以其他形式流通，茶籽透過流通而發展的茶區最龐大。另外，茶籽的世界流通，有些還不只是為了種植，而是加工成食用油。

05 隨著現代科技的發展，茶籽流通早已形成多重形式。其中用於種植園的已相對較少了，更多的是用於油料、醫藥、化工、餐飲等領域的開發，也有用於工藝品開發的。整體上講，茶籽的深度開發利用必然是未來重點研究的課題。也就是說，未來的茶籽流通將會出現更為豐富的交易市場，以產茶籽為主的茶樹必然會重出江湖。

06 茶苗流通出現最早的記錄，是清代中期 1720 年左右，但沒註明是從哪兒販到哪兒。從《園譜》一書可以看出，當時的茶苗應該是在城區官家花園種植，由此產生了真正意義上的交易。其與更早歷史上帶苗種茶的非交易形式全然不同。民國時期的劉竣周開發前蘇聯茶區時，開創了最直接的茶苗流通手段，算是跨國流通，且成功了。

07 茶苗取代茶籽的流通，主要源於茶苗的存活率遠遠大於茶籽。其成長週期相對縮短，後期管理容易。最重要的是，茶苗培育方會有針對性地在早期做好品種的搭配，有利於不同地理氣候變化採購方的選擇。這些茶苗多以棚地為主，也有採用自然地的。茶苗流通以福建和四川為主要基地，雲南和浙江其次。

08 茶苗的流通同樣具備三個方向：用於茶區建設；用於城市綠化；用於食用及醫藥或其他不為常人所知的產業。這三個方向裡，茶區建設佔有 90% 以上的比例。不同育齡的茶苗及不同品種的茶苗有不同的價格，不同培育方式的茶苗也有不同的價格。中國東西部地區是茶苗培育的主要區域，也是國家重點扶持的地區。

09 準茶樹也是流通的一種。準茶樹，是指成年茶樹。這類茶樹的流通多以園林綠化為主，也有將準茶樹遷移到一些茶界品牌企業作為企業形象使用的。流通準茶樹主要包括老齡喬木類大茶樹、中老齡灌木類多枝節蓬形茶樹、野生油茶樹和人工觀光專業茶樹。在準茶樹流通過程中，喬木類茶樹的價格高於其他茶樹。

1 0 茶葉是茶類系列產品中最主要的流通商品，主要分為鮮葉茶流通、茶葉加工流通、成品大宗流通、茶葉包裝流通和茶葉服務流通。這五項，又以茶葉包裝流通為市場主要角色，成品大宗流通為輔。茶葉的流通史，最早可推定到西元前 2000 年左右，也就是人們常說的三皇時代，那時是以物換物。

1 1 鮮葉茶流通大體出現在現當代茶業時期，茶農無需自己加工自己的鮮葉，只需將自己可控的茶芽或鮮葉銷售給專業加工的收購商，即可完成最早的茶葉貿易。在當前，全國各大茶區，這種現象普遍存在。交易雙方按茶葉的鮮嫩度、採摘品質、品種和季節等因素臨時決定交易價格，也可掛牌自願交易。

1 2 茶葉的加工流通比較複雜，大體分為粗加工、精細加工和代加工。粗加工，又稱簡易加工，一般指普通茶的加工流程；精細加工，則分為精製加工和二次精選加工；代加工，是專門為他人按指定要求代理加工。這三種方式，第一種多為茶區普通加工商；第二種多為規模企業商；第三種是技術型企業。

1 3 茶葉在加工環節中，流通方式主要體現為茶葉鮮芽葉或半成品茶葉的收購、混合拼配、分銷等經濟行為。而代加工商是靠技術費回流方式收取加工費，而不是靠收購茶葉產生收益。因此，茶葉加工這個環節的流通方式多種多樣，收購時產生流通價值、混合拼配時產生流通價值、分銷或代加工時再次產生價值。

1 4 茶技，是指與茶相關的一些專利和非專利技術。其流通方式也複雜而多變。種茶技術、採茶技術、製茶技術、泡茶技術等，都是茶技的基本範疇。深度的還包括土壤肥料學、地理環境學、植物學、氣候學等。更細的還有茶葉機械學、醫學、美學等關聯技術在內。本書不談太深度的東西，一般茶客用不著。

1 5 上述各種技術，從歷史的細部出發，中國漢代出現過用技術換取其他生活資料的行為。也就是說，自那時起，茶的技術就可以轉換成利益。宋代的「鬥茶」技術更是茶技術流通的代表。清代時也盛行「鬥茶」。中國自 1970 年代開始，由國家組織技術流通的行為就高達 300 多次，世界各國也長期進行茶技術交流。

16 「茶技」不等同於「茶藝」。「茶技」，是圍繞茶自身的最終價值所產生的技術行為。而「茶藝」，則是透過茶來表現協力廠商的附加值，與茶的本質價值沒有直接關係。因此，「茶技」的流通，不包括「茶藝」、「茶道」和「茶文化」所產生的價值。許多茶書作者胡亂寫一通，讀者也胡亂信一通，導致一些人誤將「茶技」理解成「茶藝」。

17 種茶技術，在早期，全世界都靠經驗學和試驗學。隨著科技的進步，人們開始採用實證技術種茶。實證技術，也可理解為循證，透過有證方法種植茶葉，這需要足夠的科學技術。土壤氣候和茶葉品種都必須經過科學論證後方可種茶。這就大大降低了種植過程的風險，也加快了茶葉技術流通的革命。

18 採茶技術，有人工、半機械和全制式化採茶三種方法。目前，全世界人工採茶的比例占到 60% 左右，以中國和印度為主。採茶技術所面對的是獨芽、一芽一葉、一芽二三葉、無芽初展葉和全展葉。這些芽葉的採摘都需要技術，否則會直接導致成品茶的品質降低，從而失去應有的市場價值。採茶技術決定茶品的直觀流通。

1 9 通常情況下，獨芽和一芽一葉的茶葉，以人工採摘為絕大多數，或者說幾乎占了全部份額。一芽二三葉的採摘方式則可透過半機械化採摘或全機械化採摘，但效益不能提高多少。無芽葉的採摘，大多使用全機械化。這是對全球茶區而言，中國卻很少使用全機械化操作，無論是哪一類茶葉，都以人工採摘為主。

2 0 製茶，也就是加工，主要有手工加工和機器加工兩種。從流通領域來看，制式化量產的機器加工取代了 1000 多年來手工為主導的地位，但在高端茶品領域，手工技術的地位並沒有受到衝擊。相反，學習交流純手工茶的業內人士更多了起來。中國目前的製茶技術又分為寫實性加工和藝術性加工兩類，發展速度都很快。

2 1 沖泡是茶技的又一關鍵所在。沖泡技術不能藝術化。其核心是發揮茶本身的最大值，那就是好喝。多於品茶之外的玩意兒，不是泡茶技術。器、水、溫度、時間等相關控制，是泡茶技術決定著好茶的最終命運，也就是流通手段。這種技術不是靠一個培訓機構在個把月時間內就能培訓出來的。它需要長時間的體驗和總結。

22 一組好的沖泡技術，除能將茶售出等級比的最好值以外，還能將此技術轉換成財富。要做到這雙重流通，需要有足夠的茶生活，也需要有足夠的寫實性精神。過度地將沖泡技術推向表現藝術或精神文化層面上去，其實是不學無術的表現。這種低劣的表現在當今中國各大茶藝館、茶樓普遍存在。

23 茶保健品的出現，有記載的最早出現在春秋時期，當時以官方藥用引入茶。由此發展下來，人們整體觀念上對茶的直觀態度，其實首先就是保健。不過，這種保健作用不具有明顯的說服力，反而是內心的支配地位更重一些。一提起茶，大家首先想到的是茶能怎樣怎樣，茶能如何如何，很少有先看書、後品嚐、再消費。

24 在這裡，我想表達的是另一種保健品，即利用現代高科技提取茶葉中對人體健康有益的成分，製成各種針對性極強的保健品。如，茶多酚、茶氨酸等。這種採取比較科學的方法生產出來的茶類流通品，在未來的藥用、食用、飲用三大主流市場上，將形成更為強大的流通管道，使茶葉的立體流通更加豐富多彩。

25 綜合歸類，茶的流通大體是一級商統購，轉入茶城二級商，再轉入地區分銷批發商或代理商，最後才是零售商。還有一類直營商，他們利用自主茶園自主加工生產，帶入城市進行直營零售或加入相關網店做 B2C 銷售。在流通環節，還有一類不直接面對生產商和中間商的代購商，他們相對隱匿。

茶的行銷：買賣之能事

０１ 本章強調行銷之本，雖與流通屬於同一個體系，但從結構上講，流通主要告知茶的流通領域；行銷則針對銷售方式，更著重於茶葉的成品市場，也可以理解為批發和零售兩大主體的銷售方法。古今中外，形形色色的行銷方式構成了茶界多姿多彩的一部茶史。也正是因為其豐富的行銷法則，世人常為之津津樂道。

０２ 中國茶葉的行銷主要分為七個時期的 12 種方式，國際通行的從古至今的行銷方式又有五大分類和 5 種方式。綜合起來看，國內外大體可分為 17 種行銷模式，經過對相似和重疊方式的清理，最後歸納了 9 種模式可供本章列出。至於歷史時期與分類，可以理解為時代需要，也可以稱作茶葉市場的更迭與深入。以下，按時期列出。

０３ 最早的茶葉行銷是在商周時期。這個時期的茶行銷不算發達，但可以在長達數百年時間裡以茶葉換取極為豐厚的生活資料。那時的茶商，雖不能用聰明來形容，但也可算作商人一類的茶業經營者。他們將茶葉分成粗細兩類：粗的跟藥醫換藥，細的跟糧商換糧。藥醫不是醫生，是煉藥人，糧商需用茶換取官糧通道。

04 自春秋以後，茶葉行銷出現了兩條路，互換和直購。這是貨幣流通時代的產物。茶商根據所持茶葉的品質，決定互換或直銷。品相好的，自然以取得貨幣為第一；品相差的則作為互換商品。聰明的茶商從此開啟了一項工程，即後期精選再銷。這個方法直到今天還在使用。茶商將到手的茶葉經再次分選後投放出去。

05 漢代是中國茶葉市場的基石。茶湯浴的興起，為茶葉進入官方宮殿造成了開路先鋒的作用。鐵幣為當時的主要幣種，從事鐵類和銅鐵類混合物開採加工的人數眾多，而鐵物質對人體影響非常大，因此生病的人也多。用茶洗浴，可抗病。消息傳入民間，再傳入宮廷。以此為導，慢慢形成一種城市茶市。茶商將茶分成早春第一批茶，銷給達官貴人洗澡用；第二批春茶，才用於品飲。

06 西漢至三國時期，茶還進入戰爭商品產業，也就是作為軍需品採購。其行銷形式發生了量變和質變。茶的制式化量產因此成為主體，批發團購行銷模式誕生，許多茶商跟著有軍隊的地方，或隨軍、或建設茶市。軍隊打仗前夜不喝酒，只喝茶提神，少數民族部落戰爭採用此法更多。中國最早的定點茶店，在蜀國武陽開門營業。

07 有人說「東西」二字的旁意誕生在清代，這個觀點有誤。「東木西金」之說自古就有；「東洛西長」（東洛陽，西長安）也有此說。但還有一說，那就是商業市場的「東茶西馬」，即東為茶市，西為馬市。無論年代有無戰爭，這兩個市場都因各種原因而在城市裡分為東邊和西邊建設起來。那時的馬市好比現在的車市，茶市好比現的商超、日雜、菜市，也就是「動」和「不動」的區分。

08 茶市發展到唐代早期，相對應的茶館隨之出現。最早出現茶館的地區是成都，史說在牧馬山，叫馬呻茶館。但後來證明此館並非第一家，在華陽府還出現過更早的房扇茶館。茶葉的行銷開始從單一體轉入複合體模式，從而為茶商提供了另一個行銷管道。這個時期的茶葉行銷多重而變化，針對性的行銷可有可無。

09 唐代中後期，因茶而成為專業富商的人慢慢形成產業鏈，從基礎生產到市場行銷一體化。隨著交易的二次擴張，茶的商品屬性在經過近千年的演變後，漸漸轉入獨立體系。茶商與當時的幣商、鹽商、馬商和絲綿商並列為五大跨境商。在行銷體系中，茶的行銷手法最為豐富，幾乎是位居五大產業之首，軍、政、藥、食無所不通。

10 茶自唐代起至清代早期，都以散茶或團茶為行銷之本。清代中後期，茶葉開始出現專業外包裝。歷史上，雖有茶進宮需要禮盒之類，但那是針對性極強的行為。清代中後期出現的茶包裝，是普及型的、供所有人使用的。包裝的出現，為茶葉行銷提供了級別分類的另一種形式。過去以茶質論，此時還可以論包裝加品質。

11 現代茶葉的行銷，茶商們致力於將茶的「感觀」效果列為第一要素。這個主要取決於對乾茶茶樣和沖泡後的立體美訴求。在行銷上，對茶成品的第一直覺，幾乎成為最重要的價值標準。鑒於此，茶葉加工商和行銷商便儘可能地努力將茶的外形做到最好看。其中，綠茶、紅茶、黑茶最為突出，黃茶、青茶和其他茶類依照此律，也沒放棄從形上下功夫。

12 當然，茶的「感觀」決定行銷定位。但是，好看而不好喝的茶，生命力自然不旺。對此，行銷上還必須要做到接地氣、好喝。有人說，「好看」是王道。那麼，「好喝」則是天道。無論是賣方還是買方，最終落地的是「味兒」。簡單地說，形狀決定市場，味道決定長遠。目前，中國茶商在行銷上幾乎用足了「味道」的各種方法。

13 服務的好壞，也步入了茶的世界。現代茶商在服務上一直處於各產業的領先地位，只要是茶的行銷地，任何人都能分享到茶商帶來的優質服務。至少您能免費品嚐到他們為您送上的一杯茶水。這杯水，是他們精心泡製的。服務的目的當然是行銷，但還有一點被眾親忽略，那就是茶商們引導眾人入內的目的，是為了茶葉的發展。

14 知名品牌的保護也是行銷的重點。為保證茶商對其品質的要求，品牌必然是行銷的核心體。傳統茶名品牌、老字型大小品牌、現代新式創意品牌，目的都是為行銷，以證明其內涵的品質責任。消費者從中可獲得採購風險的最低點，也是確認茶葉安全度的基本原則。茶的歷史從古至今，每一代的行銷人員，都在努力實現品牌的價值。

15 議完好的行銷方式，接著扯點茶葉行銷上的壞事。我們都知道，任何產業都不可能清靜，總有那麼一批或一大批人是從娘胎裡就套上錢孔而生出來的。因此他們無論進入哪個產業，都是良心商人的悲哀。尤其是在一個「先為錢生，再為錢死」的無信仰商業環境中，您很難以合理的生存安全感來說服性惡的商人。

16 行銷茶葉也不簡單，在暴利的誘惑下，奸商直入其中。但參與後，廣大茶德又像緊箍咒一樣天天唸得他們頭痛，一方面當著婊子；另一方面又立著牌坊。好比醫生，既要黑心錢，又要頂著醫德名，痛苦啊！茶也一樣，大環境說茶人都有道行，奸商哪敢公開其奸？結果是錢沒賺幾個，文化沒增加，道袍卻穿了不少。

17 20年前，我尋幽訪察全中國茶區。無論哪一種茶，老百姓都不會存放達兩年以上，因為他們需要錢養家。而商家或愛茶人士，無論是誰，都不會將茶存放超過3年，因為那年頭，奉行「無論什麼茶，陳茶都是壞茶」的基本定律。然而，時間轉到2003年後，「炒茶團」一出手，中國一下子就冒出了數以億計的「數十年陳年老茶」，騙誰啊？

18 沒有茶商會告訴您茶的行銷秘密在哪，我來告訴大家，送您1兩茶，是希望您記得來購茶。送您2兩茶，是想請您花錢購買價高的茶。送您半斤茶，基本表示感謝。在茶商眼裡，敢送你1斤以上的茶，那是真把您當朋友了，無論您購不購他的茶。如果敢送你10斤以上的茶，此茶不是超爛，就是另有圖謀。大家掂量一下吧。

１９ 網路行銷茶的一批人，不是透過社群網站，就是到論壇、部落格、FB、微信、LINE 裡面去招呼人購茶，或到他開的網上商城裡去購茶。口號是：網路電商必定消滅實體店商。這個可能性根本就沒有。網路購物作為一種行銷方式是可以的，但要做到消滅，那得先將茶葉的生產量產化、價格標準化、體驗方便化了再說。只因電商並不代表方便，滅誰呢？

２０ 茶葉行銷的好壞，其實是管理要約好壞的體現。有人說行銷與管理沒直接關係，而我則認為管理才是行銷的基石。管理是制定行銷方略的核心前提，我們怎麼管理自己與茶的關係、怎麼管理茶與市場的關係、怎麼管理茶與精神和經濟的關係，還有，茶在運行與後期服務上也離不開管理，沒有這些要約，行銷難。

２１ 一個人對自己所參與的產業，首要條件就是要具有情感，也就是做自己喜歡的產業，這樣成功的機會更大。一個只為了利就盲目參與的從業者，幾乎沒有成功的範例。茶與自己是否有情感，是決定從業成功的基本要件。如何管理自己和茶，須先管理一下自己的內心所求，制定好各種不利於自己的要約比對，否則不能做。

22 有情感，並非就可以從事茶業，得制定管理要約，分析自己對市場的控制能力，除此之外，還須調查研究市場對茶的訴求比例。很多人瞎捯騰一通，什麼都不具備，只因為喜歡茶，就加入到這個產業中來，幾番搗騰之後，變得不再喜歡茶了。虧損造成的傷害有金錢本身，還有面子和曾經對茶許下無數關於愛的「文化」承諾。

23 任何產業都有其精神核心，從業者不應該非要等企業做到理想段位時才去定這個核心。從行銷角度考慮，在管理上從一開始就必須確立。這在茶產業尤其重要。從整體結構上講，人們還將茶作為一種文化，承載著歷史航行至今。其精神不管是銷售「健康」還是銷售「品味」，都得從管理入手，為行銷做好保障機制。

24 單從行銷主體上講，一個茶從業者，不應該做「大而全」的茶「商品線」，而應該從一開始就透過管理要約制定出要走什麼商品路線。當然，也有人會說，我的茶葉全部定位於高檔頂級，但在做行銷時，高級商品的影子就找不到了。要生存，商品線是類別線，不是價格線。您所面對的是生存和個性，不是價格和文化。

2 5 在行銷過程中，配合具體要求，管理要約須隨時修正。後期，在服務及商品行為格局上，應儘可能不突破管理的各項條例。我始終認為，管理先行優於問題出現了再去處理管理要約。許多從業者不太會想到管理，是基於他們認為隨行就市地發展完全可以應付一切。這種思想往往是茶企業的主流，也因此沒有 500 強。

2 6 行銷強調茶的一切關聯體，如果不先制定管理要約，會走很多彎路不說，還會透支整個企業的底氣。管理要約是制度、是規劃、是方向、是題解、是希望，也是法務。賣什麼茶、用什麼人、選什麼店、購什麼器、服什麼務等，都需要冷靜下來還原商業本來的面目，立足於創收，寄託於回報。

2 7 行銷不是養生，它是戰爭，充滿了辛酸，也肯定會流淌著血和淚。因此，我們在制定要約時，須儘量將生存放在第一位，少扯點文化。這東西是財力足時，幾天廣告就能完成的東西。只要在管理要約裡設置了這份作業，那就按時間規劃去為「文化」積累些時差點。

28 小茶店行銷應搶佔個性化商品平臺，而不要去爭奪通用商品的平臺。其中每一款茶品都必須注入業主的情感，哪怕只是參與了分選過程。中型茶企業搶奪產業圈子的平臺，如，釣魚圈、金融圈什麼的。這容易定向製作商品，更好地知道客戶的喜好。大型茶企業搶奪制式化量產平臺，也就是整體市場需求最大的商品市場。

29 透過不正常手段做茶行銷的人，是對茶的一種侮辱。做茶可以清貧一生，也可富裕一生。這種定位是另一種行銷行為。在管理要約上，清貧而有度的，是指無所求、無所望的一類人。我不主張本來想富，沒賺到錢時卻又自我安慰貧困也能接受。這是管理核心定位的錯位。如果要約定富，則必須做富，拚死沒富也算成功。

30 在體系中，茶葉行銷分為活動式行銷、上門服務式行銷、管道式行銷、電話行銷、互聯網行銷、代理或加盟式行銷和聯合分銷。通常情況下，小企業和超大型企業比較常用活動式行銷。小企業或中小型企業常用上門服務式行銷，量產企業常用管道和代理類行銷。電話和互聯網類的行銷取決於企業的性質。

31 綜述，茶行銷從藥用、官用、軍用到文人墨客用，再到民用，這一歷史長達 1000 多年才形成。這其中茶行銷從業者功不可沒，是他們在推動茶的發展史。種茶的變數不大，製茶的變數也不大。只有銷茶的人，他們不停地緊跟市場需求，開發和引導市場從初生到成熟，從無到有、從粗到精，茶的道業主要來自於他們。

茶的養生：沒教義的選擇

01 要搞清楚茶葉能否養生，首先，得明白茶葉有什麼成分。就目前的科學水準而言，基本測出茶含有兒茶素、咖啡因、維生素、礦物質四大類主要成分；其次，還有芳香物質和有機化合物；再次，是次生物和代謝生物。我們最常理解的養生，是對人體有一定的保護作用，也有說法是修正作用。養是標、生是本，二者互為協作。

02 兒茶素，又稱茶單寧，是茶葉特有的成分，具有苦澀味及收斂性。在茶湯中可與咖啡因結合而緩和咖啡因對人體的生理作用，能抗氧化、抗突然異變、抗腫瘤，降低血液中膽固醇及低密度脂蛋白含量、抑制血壓上升、抑制血小板凝聚及抗菌、抗藥物過敏等功效。兒茶素的功能主要體現為「抗」，而非「治」，千萬別誤解。

03 茶中的咖啡因，又稱生物鹼或茶鹼，是茶中的主要成分之一，能造成提神醒腦的作用。無數茶書都只寫其好，不講其壞。咖啡因有苦味。茶湯滋味的好壞，咖啡因的作用較大。人體不能缺鹼，但過量食用會導致茶鹼依賴，產生驚厥、震顫，損害肝、胃、腎，也易引起呼吸道瘤、婦女乳腺瘤及智力下降、脫鈣等病癥。

０４ 茶葉維生素，幾乎涵蓋了維生素 B 族群的 12 種成分，也含有維生素 C 的部分成分。B 族群是所有人體組織必備的營養素，是體內食物釋放能量的關鍵，是人體代謝功能的主要能量。在與維生素 C 同步時，生產輔酶進一步加強人體消化作用，啟動人體細胞和細胞再生，提高免疫力、抗氧化，延緩衰老和提高活力。

０５ 茶葉礦物質，主要有鈣、鎂、鉀、磷、硒、鋅、錳、鉬、鐵、硼、鈷、鎳、氟、鎘等 30 多種，這幾乎都是人體所需的重要微量元素。茶葉是一種矛盾植物，其化合物和礦物質時常會發生消漲對立，有鈣也易脫鈣就是其中最明顯的特徵之一。茶礦物質防齲、防癌、防輻射等是非常肯定的科學研究成果。

０６ 茶葉芳香物質，為不同成分組成的混合物，是一種極易氧化的物質。茶葉芳香物質含量極低，綠茶 0.02% ～ 0.05%；青茶 0.01% ～ 0.04%，紅茶 0.01% ～ 0.03%，黃茶 0.01% ～ 0.03%，白茶 0.01% ～ 0.04%，黑茶 0.01% ～ 0.02%，鮮葉 0.03% ～ 0.05%。成分有醇、醛、酸、酯、內酯、酚等。其構成因氧化程度而定。

07 茶的有機化合物，與其他物種的一樣，屬於含碳化合物，分為烴和烴的衍生物兩大類。原則上講，所有植物都是有機的，不可能有無機植物。特別在茶葉產業，您經常能聽到一些人談「有機茶」。聽到「有機」二字，人們總覺得似乎是生態衛生，或營養、或氨基和羧基要多一些，品味高端一些，其實這是國際用詞出現了偏差。

08 茶的次生物和代謝生物是指蛋白質、糖及脂肪衍生物質，如，酚類、類萜和生物鹼等。過去認為它們是代謝副產品。經科學證明，茶葉能生產赤黴素、離層素等。酚類衍生物在茶葉二次再生體中所占比例也不小。兒茶素是極易轉換代謝生物的單寧酸體和氨基酸體。茶葉在加工過程和儲藏過程中易發生轉換。

09 綠茶因加工程序的一次性，保持營養素和營養元素最為完整。上面所述的茶葉成分，主要是針對綠茶而檢測的。全世界目前應用的茶學常識，也是以綠茶為第一標準。其他茶類習慣性引用綠茶的標準說事，其實是在誤導消費者。綠茶的優點在於，在加工至行銷過程中被二次破壞的機率最少，完整度是最高的一類茶葉。

10 綜合平衡，茶對人體益大於害。但在生活中，很少有人會以喝茶養生來定位自己，反而是將喝茶當成一種習慣性生活方式。在科學品茶的世界裡，人們很少研究自己應不應該喝茶，怎麼喝茶，喝什麼樣的茶，喝茶時應該注意些什麼事項等。部分人雖然比較重視，但卻人云亦云，自己不動腦子，經常上當受騙。

11 在各類茶葉中，綠茶無疑是各種成分保持最好的茶葉，尤其是早春綠茶。綠茶符合中國絕大多數人的生理需要，這個無須爭議。因此，在自己身體素質較均衡的時期，應理性地優先選擇綠茶作為養生的第一類茶品。好的綠茶，無論是乾茶還是沖泡出來的，首先能養眼，「觀美」也是一種養生法則，別不當回事。

12 如果是女性，年輕的儘量品綠茶，中老年人可以選擇紅茶。兩類人群都不應品濃茶，每天喝 3 克茶足夠了。真正能養顏美膚的，綠茶無可替代。而要求對腸胃沒傷害的中老年女性，考慮紅茶、黃茶、白茶沒錯。青茶和黑茶不應該是女性喝的一類茶。這類茶應該是男性或體質酸性較重的人群品飲為好。

13 睡眠不怎麼好的人群，晚上千萬別喝茶，無論您怎麼愛喝茶，都必須克制。因為，咖啡因會破壞您的睡眠神經，久而久之不但沒造成養生保健作用，反而傷害了您的健康。這類人科學的喝法是上午品茶，下午喝白開水；平時注意茶品質量，老葉茶類的茶都不要品，多喝點早春芽茶或清淡類的茶。

14 但凡說紅茶和黑茶有助於睡眠的茶商，都是十足的騙子。只要是茶，咖啡因是必然有的。睡眠好才是真正的最佳養生法則。喝茶達到的養生效果，永遠不能與睡眠好的養生效果相比。如何做到又能喝茶，還能養生呢？那只能控制自己的品茶習慣，不能太自以為是的道聽塗說。這一點，也希望茶商注意職業道德。

15 茶葉被公認為是功效較多，且對人體幫助很大的一類植物。這是很多茶書如是所說。很少有負責任的茶書談及茶葉對人體的傷害。這個問題細說起來很複雜，簡單說，體質常有過敏特性的人及具有生理週期，強弱變化較大的人須儘量少喝茶或不喝茶；骨頭有病的人不能喝茶。

１６ 腸胃不好的人可以喝茶，但不能足量，通常最多
2克。有茶商說喝紅茶和黑茶不傷腸胃，但事實
上只要是茶，就沒有不傷腸胃的，但這種傷，只是相對而言的。
對於體質過酸或酸性較強的人來說，不是傷，而是有助於協調血
液酸鹼平衡，但從醫理上講，這也只是傷的一種，只不過其結論
會出現不同的答案，好比運動量的大小。

１７ 茶的好處主要有提神醒腦、解疲促代謝，平衡心
臟血管、胃腸活力，預防齲齒、抑制惡性腫瘤細
胞生長及延年益壽抗衰老、延緩和防止血管硬化，能控制高血壓、
白內障，防治口腔炎、咽喉炎、腸炎、痢疾，可防輻射和防暑降
溫等。在我看來，具有這些效果的植物還有很多，不完全只有茶。

１８ 要做好茶養生，我更關心茶的負面。骨骼鬆軟者、
貧血者、神經衰弱者、胃潰瘍患者、泌尿系結石
者、肝功能不良者、便秘者、哺乳期婦女、心臟病者都最好不要
喝茶。而醉酒者、空腹者、上火者，冷茶、汙染茶、農殘茶、清
水茶、餐前濃茶、餐後濃茶、藥後茶、過夜茶、酒後茶、老葉濃茶、
黴變茶等不能喝。

19 品茶本質上是一種好習慣，但有 95% 的人不會將茶的好壞細化到習慣中去。原本希望造成養生作用，卻往往因為茶而加重病情。但要讓喝茶人瞭解如此多的注意事項，則絕非茶本身之功效所能及，天下也沒有人能注意那麼多。怎麼辦？其實很簡單。人的味覺神經是最好的老師，當必須要喝茶時，說明身體需要了，那就喝。

20 還有，實在不想管那麼多，只認為喝茶是一種生活方式，那也是不錯的想法。只要茶能讓你的心情變得放鬆、變得快樂、變得離不開，這也是養生的本質之一。怕就怕一方面想瞭解茶的好壞；另一方面，又管不住自己的嘴，心情七上八下，就會影響心情，從而導致預料之外的事情發生，心病是養生最大的敵人。

21 品茶之人也有分重輕口味的，青茶和黑茶基本屬於重口味茶類。這類茶應儘量降低濃度或每天泡茶的次數，對於那些宣傳養顏美容，養心、養肝、養肺，治梅毒、愛滋病的不良商人，那是真正的沒心、沒肝、沒肺。茶葉不是萬能藥，也不是百益而無一害。總體上講，建議品茶時多注意老嫩芽葉，無論哪一類茶，嫩芽的總會好一些。

22 普洱茶，生活中很多人問我能喝嗎。反問：好喝？幾乎所有人都會答「不好喝」。不好喝為何卻又有那麼多人喝呢？原因是被騙子洗腦了，謊言數千也就是真理。至今沒有哪一家普洱茶商敢公佈其有害的成分。這不是在做養生工程，而是在做圈錢工程。目前，中國研究茶的正負面只針對綠茶和烏龍茶，沒有普洱茶。

23 茶養生還不單是指茶與人體，還有茶與居室，茶與後期處理兩大養生方向。家居環境的好壞對養生來說至關重要，新居除異味、毒素可採用茶葉，其功能主要是吸收各種有害氣體。茶雖然做不到消滅毒害，但能吸收毒害，從而達到改善環境的作用。對於家住一樓或環境易發生潮濕霉味的，同樣可以採用茶葉吸味。

24 應將茶葉放在床墊下面，每季替換一次。人們都不大注意這個事情。床是人類最常用的道具，但都不易發現床下給我們帶來的變質問題。睡覺的人有出汗的、有流口水的，還有尿床的。更多的家庭是換床單不換床墊，細菌長此因潮而生，特別是塵蟎。茶葉的作用主要是幫助乾燥，細菌生長相對較難。

２５ 在家居廚房區域內，投放乾茶也是必要的。冰箱、碗櫃、櫥櫃等角落裡得放茶葉。米、麵、糧、果堆裡面也應該投放茶葉。但凡廚房區域內有可能出現潮濕引發真菌滋生的地方，放一包用紗布包好的乾茶總是比沒放的好。但這些做法都要求時間上管控好，不能將茶放在那不管，久而久之，茶也會變質，那就不好了。

２６ 茶湯也可以用於煮飯、燒菜，但須注意量的管控，一般是 3 克茶泡出的湯可煮三個人的飯，燒菜時則剛好減半。茶湯用於解凍肉類製品效果非常好，可防止肉在解凍過程中氧化變質。茶湯也可用於洗臉、洗腳，對皮膚病有幫助。茶還可以做成枕頭、沙發墊、車墊、小掛包等實用類物品。此類家居茶以老葉茶為佳。

２７ 使用過的茶葉稱為殘茶。殘茶的後期處理多種多樣。我們日常飲用的茶水，多為有機物混合滲出水，而茶葉礦物質的滲出卻慢得多。許多礦物質還沒離開茶葉，一杯茶就倒掉了。對於這種情況，首先，可曬乾做二次除濕使用；其次，可磨成粉再加水做成粉泥搽於手腳和面部，可讓皮膚吸收礦物質；再次，可加黃糖製作酵素。

28 已經黴變的茶是不可以再次應用到養生系列中去的。也許您不知道什麼樣的茶才是霉爛或黴變茶。找不到參照物怎麼辦？其實很簡單，您去聞一下普洱茶的味道，就可以確診什麼是黴變茶味。無論茶商或一些所謂的偽專家怎麼修飾和美化，也掩蓋不了其實質就是黴變茶的本來面目。如不信，您就要求他用良心回答。

29 常規問題，關於脫鈣，可以說只要是茶，就沒有不脫鈣的。越是老葉的茶，咖啡因含量就越高，脫鈣也就越嚴重。關於暖胃，這話源於吹牛說某茶「不傷胃又養胃」而出現。目前全世界還沒有這種茶，誰再說，可直接罵其是騙子。關於性熱性寒，一個物理學工藝製茶就能改變茶的屬性？您是狗攫摩托不懂科學還是夾頭了？

30 深度問題，關於喝茶上火。茶屬寒性，不具上火性。但在加工時，存在火氣，一月內基本存在。品茶帶入火氣、引發上火。而這個「火」是虛火，而非實火，也就是說不是外因引起。「虛火」為陰虛所致，茶還沒降到火時，火氣加入陽火，使之強旺，發生虛火暴發。注意，所有剛出爐的各種茶都帶火氣，請放一個月再品。

3 1 廣度問題，關於茶養顏美容：茶葉養的並非直接是顏面容貌，抗菌、抗癌、抗氧化、抗衰老、減肥等做好了，容顏自然就好了。茶多酚裡的兒茶素和表沒食子兒茶素、沒食子酸酯為養顏美容主力。但是越是抗氧化的茶多酚，越易被二次氧化。那麼，哪些茶葉還沒氧化過，我想，用腳趾想一下也會知道是什麼茶。

茶的選購：叢中有時沒有笑

01 無論您品不品茶，在人生道路上，您或多或少都會選購一些茶葉。只因為茶葉是禮尚往來、待人接物的必需生活資料。生活中，有只購貴的，不購對的。也有只購吹的，不購研的。還有一類人，只購隨便，不購隨心。有人喝一輩子都沒真正喝到過一次好茶，給自己的理由是沒錢。其實，好茶不一定需要花很多錢。

02 好茶不代表是高價茶，許多人對此一直有誤解。好茶的定義是：品種優、生態好、工藝佳、過質檢、大家讚。好茶不等於高品質茶，也不等於珍稀物種茶，更不等於專利或獨有非專利技術茶。這三種茶是好茶中的頂級茶，但其並不能說明其他非頂級茶就不是好茶。然而，廣告滿天飛的茶可能不是好茶，可以這麼說。

03 好茶中的頂級茶，幾乎不需要任何廣告宣傳，有的是愛家早早收入懷中。另外，好茶不可能大規模製式化量產，「拼」茶的除外。也就是說，同一款批次的好茶，到目前為止，中國還沒有出現過 10 萬斤的。所有超過這個量的所謂「好茶」，都做了混合各種茶葉。按口感拼裝的，算好茶；按數量拼的，一定不是好茶。

04 知名品牌茶企業，不一定是銷售好茶的企業。一些後期技術可以讓這些茶企業收購千家小廠的各種低質茶作二次加工，統一色和香未後投放市場。這在很大程度上破壞了好茶的基本規律，也破壞了茶葉根本的美好。環境不對等、品種不對等、工藝不對等，只透過後期技術手段將茶香合成一個香型，這永遠不可能是好茶的標準。

05 拼配茶也可能出現好茶，原則上拼配茶更易於消費者接受，理由是微調綜合茶的屬性。但條件是：同樣的茶種、同樣的工藝、同樣的海拔、同樣的土壤、同樣的季節及同一個大的區域。陽山茶配陰山茶，肥土茶配瘦土茶，早 10 天茶配晚 10 天茶、園頂茶配園腳茶，若與超出這個範圍的茶作拼配，則很難出現好茶特徵。

06 如果一款茶品經包裝投放全國市場，總量超過億元級，且每天廣告。試想一下，這一款茶需要多大的茶園才能完成？知名茶品佈滿全國所有商超、茶店、批發城。當彙集總量時，您會發現一個天文數字出現在面前，數十億呢！龍井、大紅袍、金駿眉、竹葉青、普洱茶、碧螺春等等，它們的茶區有那麼大的產量嗎？

07 定位好了前面 6 個觀點，然後談真正的購茶。我認為購茶好比購雞蛋，您是選大企業八方收購的偽土雞蛋，再貼個品牌標籤矇你購，還是去一些農家院子購雞舍裡撿起的雞蛋呢？茶與雞蛋是一個道理，都因二者不可能超量產出，生理上二者都有限制，不可能無限量產出。對於不能到達雞舍或茶園的人，一樣有法完成。

08 綠茶選購，最好選在春茶上市時到達茶區直接在廠家手上訂製，這樣最放心。不能到達產地的，可委託當地朋友幫助採購。二者都不具備條件時，也不要緊，選一家茶產區原產地到市區開店的商家預訂，錯了隨時可找他麻煩。還可透過網上資訊查找春茶主產區官方茶葉農會購買。

09 有人會說自己找負責任的茶葉大企業選購會更放心，那麼，我可以負責任地告訴您，在中國您找不到負責任的茶葉大企業。這不是他們不願意負責任，而是茶葉產出性質決定了他們負不起這個責任。但在中國，您倒是可以找到無數負責任的小廠老闆、小茶農、小技術師、小茶店老闆。他們，因量少而專供精品茶銷售。

10 如果上述都做不到，那就到居家附近找一家茶店，自己開新茶樣，提要求，要淨度高（指乾茶和水茶都無雜質物）、色彩純（指茶湯清亮如白開水或微綠帶黃）、味鮮活（指茶湯無陳茶味，是新鮮的氣息，辨識鮮活味，這個需要訓練）、形美觀（指乾茶葉和水茶葉的形狀看起來美觀大方）、梗無色（指茶芽根部無黑紅色）。

11 找幾個懂茶的朋友一造到茶店去，同品同分，將乾茶芽中較肥碩的取一片從中斷開，看芽心裡有無黑斑或是否變軟，有就是不好的茶，指乾度不足。開湯，春茶的茶水色不濃，近如白開水，但喝起來味足。非春茶的茶色非常重，但不是綠，而是非黃即紅。看葉底，將泡過的茶芽取出放在光照下，全部或部分呈烏青色的，不是春茶。

12 吃乾茶芽，放在嘴裡嚼，有生青味的是春茶，有熟香味的是陳茶或秋茶重火。這個方法對於分辨龍井春茶最管用。龍井茶看似重火味，但嚼起來卻生青味相當重。其他地區芽茶反倒不好使用這個方法。真正要學會分辨春茶，是一門功夫。有些茶用肉眼一看就知道真假，這是一種長期的經驗，不是一時半會兒所能成就的。

13 很多愛茶的朋友都很關心自己購春茶時，其價格是否合理？商家是不是想當然地叫價銷售？我談一下春茶價格的計算方法，供各位朋友使用。茶葉暴利是人所共知的，可問題是很多人又不知道暴利環節在哪兒，其實就在市場這一環節。很多茶商將茶大量囤積在手，然後一點點放出，因為有一年的時間操作單季茶。

14 中國春茶產出時間不等，有立春剛過新茶就出現的，也有清明過了還沒出茶的。這主要原因是低山茶氣候暖的地區出茶早，高山或偏北部地方出茶晚。過於早的春茶百分百不是精品茶，在整體氣候變暖的南部和西南部地區，也是次茶先出，好茶晚出。所謂春茶，不是指四季中的春季茶，而是這個茶區的第一批茶芽。

15 中國春茶鮮採摘價平均在 20 ~ 150 元 / 斤，工藝師價約 50 ~ 300 元 / 斤，電、氣、柴、火約 10 元 / 斤，損耗和稅金約 100 元 / 斤。因人力資源的不同，出價不等。東部偏高，西部較低。按最高價算，平均 4.6 斤鮮芽製 1 斤乾茶，其本價是 1100 元 / 斤。廠家加 10% ~ 30% 利潤，出廠價就在 1330 元 / 斤，用這個數定位基本價較準。

16 廠家將茶轉售給市場銷售商，銷售環節還要區分市場批發商和零售商兩種。市場批發商通常在出廠價基礎上加 30% ～ 100% 不等作批發價。按 1330 元 / 斤廠價加入，批發價就變成了 2660 元 / 斤，少的也要 1729 元 / 斤。零售商要嗎從茶廠提茶，要麼從批發商手上提茶。零售時統一加 100% ～ 500% 不等，這就是暴利產生的局點。

17 在東部地區，春芽茶的茶價均在 800 ～ 3500 元 / 斤左右；中部地區，春芽茶均價在 500 ～ 2800 元 / 斤左右；西部地區，春芽茶均價在 300 ～ 2000 元 / 斤左右；南部地區，春芽茶均價在 400 ～ 2000 元 / 斤左右；中北部地方，春芽茶均價在 1000 ～ 3000 元 / 斤左右。也就是說，您在上述價位內購到的春茶，都算合理。

18 春茶價格的確跨度很大，任何人沒有辦法將這些價格濃縮到百位數以內。其理由是茶區品種或時差天數為主要因素，品種好一點，早一天和晚一天，價格波動都會大。也有採摘品質和技術加工品質的因素。採得好的和差的，加工品質高的和低的，價格波動也會出現。還有勞動力成本，人手少的價高，人手多的價低。

19 通常，採購茶葉時先看平均最低價，以這個標準去比對春茶的其他要素，認為好一點的加點價，再好一點的就再加點價。其實，除開春茶綠茶外，其他茶類茶葉也是一樣的道理。不要以為什麼發酵茶就不好比對，只要您記住任何茶葉都是從鮮葉採摘開始，到加工結束，就可以應用春芽茶比對法採購，定無例外。

20 如果遇到茶種頂級好的，工藝師技術超一流的，生態環境俱佳的，產量極小的。其茶價就不能按普通好茶價計算，而是應該按照珍稀茶對待，雖然看起來本價不會超高，但因稀少而可入競價產業。價格可以數千，可以數萬甚至於數十萬都屬正常。這類茶葉不是本書重點介紹的茶品，本書所述的，還是大眾普及品。

21 普通綠茶中的好茶，除春茶外，還有夏秋茶。生活中常見的綠毛峰、炒青等，大多都用夏秋茶製作。這類茶普遍制式化量產，價格也不會太高。夏秋茶並非無好茶，在一些高山茶區，夏秋茶的品質也相當不錯。我們日常見到的高中低茉莉花茶，大多採用夏秋茶為原料。好的原料製高級別花茶，次的製「隨手茶」。

22 綠茶、白茶、黃茶除獨芽和一芽一葉外，一芽二葉以下的鮮葉價約為 1 ~ 8 元 / 斤，紅茶除芽茶以外的鮮葉價約為 0.5 ~ 10 元 / 斤，烏龍茶的鮮葉價約為 3 ~ 35 元 / 斤，黑茶的鮮葉價約為 0.5 ~ 8 元 / 斤。除芽茶以外，綠茶、白茶、黃茶、紅茶類約 3 ~ 4 斤製 1 斤乾茶、烏龍茶約 5 ~ 10 斤製 1 斤乾茶、黑茶約 3 ~ 5 斤製 1 斤乾茶。

23 以上述演算法，大家基本可以計算出各種茶葉的基本價。對於市場採購，則依據具體情況討價還價。特色類茶葉不在這個計算方法之內，這與行規無任何關係，有特色的茶，價高屬正常範圍。會玩特色茶的人，在中國並不多見，在福建和四川兩省比較多一點。而江蘇、浙江、廣東、雲南、安徽等地的茶商主要玩大流通。

24 採購茶葉，只須打聽好當年的鮮葉價，基本就可以定位成品茶價了。如到批發部採購，按喊價降 20% ~ 50% 還價，大體可以成交。如到零售店採購，按標價降 50% ~ 200% 還價也可以成交。大牌企業的茶品標價不讓價，這就要看採購的用途。送禮可以，若自己喝就沒有必要。能上櫃的標配包裝茶，不可能是好茶。

25 茶葉採購方面，從數量上最好一次性採購一年的用量。不要購一點品後再購，這樣做是不能保證一年能喝到相對應的好茶的。人不能常年喝一種茶，這話是說不能只喝一類茶。意思是喝綠茶一段時間，再喝點紅茶、黃茶、青茶等。但單品茶，都建議一次性採購較好。一年內最好採購至少三類茶葉的總量，滿足不同季節所需。

26 在茶產業內，有一個不成文的說詞：高品質茶不上包裝，上包裝的絕非高品質茶。理由是：高品質茶葉產量不可能多，為幾十百把斤的茶去製作單品包裝，換了是您，願意嗎？相反，高品質茶葉通常使用散裝簡易包裝，或使用茶葉通用包裝。還有一部分技術含量高的好茶也不會上包裝，這類茶大多出現於紅茶和烏龍茶類。

27 有了綠茶的採購基礎，對於紅茶、黃茶、白茶、青茶和黑茶，也基本可以對付。紅茶走的是兩個極端路線，要麼是中高級，要麼是通用低端品。黃茶和白茶很少製造低端品，可放心採購。青茶這一大類非常複雜，選購者幾乎無法完成獨立任務。近期又分出岩茶系、觀音系、烏龍系、水仙系的說法，採購時須儘量多問。

28 青茶的主打名是烏龍茶，但事實上烏龍茶與青茶其他系區別非常大。岩茶重味、觀音重香、水仙重色。儘管這些茶歸在一類，但人們在生活中並不這麼認為，只因差別太大。如果非要以發酵程度來歸茶類，那麼岩茶的發酵深度則遠遠高於其他烏龍茶系。這裡談的半發酵，沒有別的標準，都是通用的。

29 在青茶大類裡，確實有許多經典的頂級好茶。但投放到市場的，基本上可確定為中等級別左右。青茶的市場價格是所有茶類中價格差距最小，價格範圍最大的一類，10 元的價格差距就會出現一個緊跟的級別，價格範圍則從 15 元／斤～ 15 萬元／斤的青茶都有。因此，採購時年度價格比對，取中間價位選購為佳。福建茶民基本不會亂報價，商德可信。

30 在中國，最無茶商道德底線的人是做黑茶的一批商人。相信很多想發財被騙後正在家裡流淚的人不少。一方面廠商騙代理商鉅資加盟；另一方面，加盟商騙消費者的手法老掉牙也不鬆口。普洱茶、安化的黑茶、宜昌的黑茶、雅安的黑茶，沒有幾家人是真正地服務於市場。九成人都是投機客。對於這類茶，目前不主張採購。

31 黑茶的原料成本低、技術加工成本低，包裝成本也低。作為三低茶品，在市場上的銷價卻嚇人三高半死。去除「包治百病」、「收藏賺錢」、「百年不遇」、「身分象徵」的吹牛成分後，您看到的就只是赤裸裸的強姦犯面目了。茶能治病？茶能收藏？茶有不遇？象徵哪門子身分？好像是年年遇、天天遇，身分因此而降格吧？

32 對於茶葉的採購，每每準備下手時，多問一下自己上當受騙沒有。購銷雙方少談什麼養心、養肝、茶道及祖宗十八代茶人之類的狗屁話，這是做採購，與那些沒關係。要談就談擺在你面前試泡的青茶的主打名是烏龍茶，但事實上烏龍茶與青茶其他系區別非常大。岩茶重味、觀音重香、水仙重色。儘管這些茶歸在一類，但人們在生活中並不這麼認為，只因差別太大。如果非要以發酵程度來歸茶類，那麼岩茶的發酵深度則遠遠高於其他烏龍茶系。這裡談的半發酵，沒有特別的標準，都是通用的。茶，到底合你胃口不、來路正不、價格成不。在不做採購時，買賣雙方才應該談談生活，思考思考人生，論論茶道、看看茶藝。

33 再加工茶的採購，主要是指以茉莉花茶為代表的一類茶葉。這種茶的採購要求不高。茶商也不大會將這類茶葉亂叫價，畢竟早已經是產業中公開透明的價了。除非此花茶的確非同過往茶，則可能出現超高價。花茶也分機制和手工，還分窨製和炒製，二者各有優勢。因香精時代已經成為歷史，人們大可不必懷疑其品質。

34 個性化茶和珍稀種茶的採購，再有錢也儘量找懂茶的人一起去鑑定。因此類茶橫跨六大類茶葉，採購時或多或少注意茶樣原料。中國是一個茶品類很多的國家。茶樣有扁的、圓的、針形的、曲形的。其中獨芽的高於一芽一葉，小葉種的高於中大葉種的，野生的高於園植的，工藝複雜的高於簡單的，技術精細的高於粗糙的。

35 飲品中，還有一類非茶之茶。這也是人們時常會參與採購的。其中包括各種花卉、樹葉、草本等，很多都可以作為茶葉代用品，也可作為隨手品。由於沒有專門的管理要求，這類非茶之茶的市場相當亂，宣傳也無底線。採購此類商品的大多是愛美女性或中老年病痛患者。他們希望美好，但失望最多，建議採購時問醫生。

36 現在說一下茶葉精煉商品。日本是最早將茶葉提煉出茶多酚專業商品的國家。其中黃烷醇、花色苷、黃酮、黃酮醇和酚酸已經完全可以直接投放市場。在世界很多國家的保健機構已經將這類茶商品列入推廣應用，中國也在加大這方面的開發。如採購此類商品，不必懷疑，因屬高科技商品，價格都是標準化的。

37 最後分四節談一下茶膏，相信就算在茶界混了幾十年的人，也很少在 10 年前聽說過茶膏一詞。但就是這麼一個詞，在 2005 年之後開始八方神話，聽者中獎、品者中邪一樣。我想瞭解我知道的茶膏與傳言的茶膏是否一樣，於 2008 年前往雲南查訪其工藝。最終發現這東西簡單得不能再簡單，換句話說就是：換湯不換藥。

38 茶膏有一定的歷史。其生產商動用各種傳播手段將其神話，這是很多接觸過的人都能體會到的。什麼唐宮宋廷、清宮皇室、至尊高貴等毫無商道底線的詞無所不用其極。《茗荈錄》、《茶錄》、《大觀茶論》、《本草綱目拾遺》等史書也都無一漏網，整得好像中國茶史就是一部茶膏史，可見這東西都被吹成啥玩意兒了？

39 以我對文史的判斷能力，雖不敢肯定史書的茶膏就是今天所扯的茶膏，但可以肯定《茶錄》和《本草綱目拾遺》兩本書不是研習書，它們只是記錄本。好比現在記錄中國有過傳銷史一樣。再則，有學者曾將宋代的茶膏理解為茶湯泡沫，且為歷代人認可。假設錯了，那這茶史就得修正，否則你我就都愧對茶葉史了。

40 茶膏商家慣用的手法是清宮出來的，都幾十或百把年了。但只要您細細分析一下，動動腦子，清宮在哪兒？新中國成立都 70 多年了，仗都打爛了整個民國史，什麼寶還需要您到清宮找出來？還有，食物類的東西需要放幾十年？說幾句發酵益生菌您就當神藥聽不懂？其實，茶膏加工簡單，產出時間非常快，沒那麼花時間。

41 我對茶膏的看法好比將豆子做成豆腐那麼簡單，首先是物理工藝，然後是氧化或催化工藝。說起來，其好處與喝茶葉水沒有什麼區別，與高科技提取的茶多酚精粉相差太遠。我支持茶葉加工多元化、科學化、市場化，反對搞得神秘兮兮。一會兒皇宮專用，一會兒清廷熬製。如是好東西，那就交給市場說了算。

42 選擇購茶也是鑑賞的過程，無論什麼茶都不要以「聽人家說」而出手，科學不帶狗頭。盲目迷信狗頭鑑賞和偽造賞茶，十之八九有傳銷病。照書讀字的半吊子文化人，翻著 50 年前的茶葉製作學來鑑賞現代茶葉，這人多為懷舊精神病患者。宋代人都知道採取「土科學」來鬥茶鑑賞，相信現代人比宋代人傻不到哪兒去。

43 最後總結：好茶須經得起最簡單的茶具和最普通的水的檢驗。反過來說，道具越多越容易將好茶泡成壞茶。

茶的儲藏：管好總比不管的好

01 茶葉採購完成，面對的一項工程就是儲藏。這看起來簡單，其實很難。許多人將一次性採購好的茶葉儲藏錯了，幾千數萬元灰飛煙滅，還痛失好茶。也有的人寄希望於存茶，這更不安全。賣方雖然提供了這個方法，但存茶的人太多，或因商家自己出錯，從而將茶葉錯放錯銷。這不是找誰賠的問題，而是沒茶喝。

02 在家裡選一個位置，購一台保鮮櫃或冰箱，將溫度調到 0℃ ~ 7℃之間。如果採購量不大，則將茶葉放在家用電冰箱的保鮮室，千萬不要放在冷凍室裡。假如家中沒有電冰箱可用，請將茶葉存放在相對封閉的鐵皮箱、陶瓷瓶或多餘的電鍋裡。如果這些都沒有，記住，您可將茶放在乾燥、無異味、無光的地方。

03 儲藏茶葉的地方不能有香皂、樟腦丸、調味品等異味品，也不能與有毒、有害、易汙染的其他物品同放；還應該保持清潔、防潮、乾燥、密封、無光。有異味會讓茶葉吸收，自然嚐起來怪味十足。有毒的物品會使茶具有毒性，不能再喝。茶葉受潮了會變質，放在有光的地方會變色。總之，存放茶葉細心是好事。

04 綠茶的儲藏不能分成 4 克一小袋，不能 10 斤一大袋。小袋裡面異味重，茶少，變味快，還會因為量少而起不到茶葉相互間摩擦提香的作用。大袋茶的問題在於時常會開包分茶，很容易滲進水分、雜物和異味。最好的方法是半斤一袋封存，需要時取一袋，此茶無須再放回去，直到品完再取。其好處在於既能保鮮提香，又不破壞整體。

05 青茶儲藏也不能分成小包，可分成 1 斤一包或 5 斤一包，最好採用真空包裝，溫度控制在 0℃～5℃。青茶是最容易氧化的茶類，因此必須確定茶葉的水分是否低於 6%。水分多了氧化快，茶易變質、變味。還有，青茶在放進保鮮櫃前最好加一層紙板，每一層都加紙板。如果有鐵皮小箱最好用上，有茶筒的用茶筒裝上後再放入。

06 紅茶的儲藏有很多爭議，有說無須放入保鮮櫃的，也有說必須放入的。其實，紅茶與其他茶一樣，需要放入保鮮櫃。不要以為是發酵茶，就可以隨便找個乾淨、無光的地方一放。茶已經是發酵茶，這就意味著是廠家將此茶發酵到剛好合理的程度，如果再讓其自然氧化，後果是出現霉味或其他雜味。您原先品到的香味就沒有了。

0 7 白茶和黃茶的儲藏方法與綠茶相近，可採用綠茶方式保鮮。花茶則可以根據自己的需要投入保鮮櫃，只要密封完整就沒有問題。至於黑茶，儘管我反對黑茶商，但還是要講一下。此茶也不要隨便放在什麼地方。商家所講可以隨便放是騙人的把戲。黑茶最好存放在乾淨、無異味的封閉陶瓷缸內，可以不放入保鮮櫃。

0 8 傳統的覆火式儲藏茶葉已經退出歷史舞臺，新的炭焙式儲藏茶葉已經出現。其實很多人搞錯了方向，覆火和炭焙只是一種將採購的茶葉作二次提乾，也就是將茶葉的水分降到 5% 左右，再一個功能是使茶葉更香一些。這與儲藏茶葉沒有直接的關係，只有間接作用。炭焙茶葉讓很多人雲裡霧裡，其實就是慢慢烘乾的過程。

0 9 儲藏茶葉還有很多方法，鐵、鋁、銅罐及熱水袋、錫箔袋、炭灰、乾燥劑、陶瓷罐等，但這些方法隨著冷藏時代的到來，幾乎全都用不上了，最多可以造成冷藏的輔助作用。茶葉儲藏的目的非常明確，就是防止氧化變質。通常，當年批次的茶葉，就算是冷藏保鮮，也不要超過 24 個月。時間太長，也會影響茶的品質。

10 有人說普洱茶等一系列黑茶用陶罐瓷罐儲藏，不要蓋蓋子，只用布蓋，有意通氣吸潮，說是後發酵，需空氣中水分來做發酵，自然陳化，放得越久滋味就越柔和，湯色更亮、滑而順、生津回甘，暖胃、減肥、降脂、抗衰老、抗癌、抑菌消炎、抗輻射、抗毒。這需要多大的勇氣才能忘掉自己的面具而盜用綠茶的功能啊？

11 茶葉為什麼要儲藏？首先，茶葉的葉綠素會在光和熱的條件下失色變黑，影響美觀；其次，茶多酚在自然環境中易氧化減弱；其三，維生素 C 這個重要的營養成分會因為氧化而降低營養價值；其四，氨基酸代謝物發生轉變，不是向好，而是必然向壞轉變；最後，過度風乾，茶的水分低於 3%時變質更快。因此，茶的保鮮水分應保持在 3% ～ 5%。

茶室配置：情調需要投入

01 品好茶應有較佳的品茶環境。儘管我個人是品茶隨意性很強的人，但作為大多數茶客來說，更看重品茶的環境品質。因此，茶室配套工程需要在這裡提出來。很多人在居家環境裡設了書房、健身房、電腦房等。隨著生活的穩定和歲月的增長，忽然間想到好好品品茶時，才發現房間裡沒有了茶室之位。建議新房裝修時，設一茶室。

02 茶室的好處在於可以每天給自己的家人泡壺好茶，給自己一個安靜思考的空間。也可以為自己親朋好友的到訪提供一個不喝酒而品茶交流的平臺。商務人士除可在家設茶室外，還可在辦公室內闢一個小茶室，以供商談生意使用。茶室不同於書房，需要典雅、幽靜、整潔、溫馨、風情，山水、花草一應俱全。

03 茶室的作用是提升生活方式，改善生活習慣。這其中，還可以做些必要的收藏、鑑定、創作、茶席創意等。一個好的茶室環境，往往會讓一家人在心情低落時不慌不亂，冷靜處理一些可能再次犯錯的事務。也會在成功興奮時為大家提供一個歡慶喜悅的放鬆之處。茶室是 21 世紀居家設計的一個必然趨勢。

04 針對不同的人，設計茶室就有不同的風格。有信仰佛教的，可將茶室設計成禪茶味十足的樣子；有信仰道教的，則可將茶室設計成道家氛圍。還有喜歡日本茶道、英國下午茶、韓國茶道或古典傳統茶屋的，這些都可以透過設計師協助完成。大格局設計好後，需要妝點，購置一些綠色植物及花卉放於室內，造成生態點綴。

05 依照大格局設計風格，採購匹配的茶具。禪茶方向的儘量採購禪味十足的茶具，這個不需要指定質地、類型，只要是能體現禪學風氣即可。各種各樣的小茶寵，來自各個茶區的好茶品，各類工藝廠商的掛件、擺件一應俱全。相關茶桌、布料、禪學圖書等，儘量多樣，新舊搭配。如果懷舊，則可以採取網購形式去買一些寶物。

06 道家茶室以還原自然為第一要素，所有器具儘可能採用竹木類完成。與日本茶道一樣，非竹木類的茶具只能造成點綴作用，不能成為茶室主體。道家茶道的品味相對高於其他茶室，因此在投入上可能會高得多，少則十幾萬，多則幾十萬。生態、自然是道家茶室超越其他茶室的主體。家居空間不大的，建議不走此路。

07 現在很多地方我們看到的茶室，幾乎都不倫不類，沒有主題思想、沒有茶道精神，不是小資特質，就是民族風情。亂七八糟堆放一通，謂之茶室。這樣的茶室不叫茶室，叫茶餐廳。這方面大家可多學習一下日本茶道室。他們規格化、標準化、程序化，意義非凡、技術精湛、思想深邃。反觀我們，差的不是一點點。

08 假如想走歐洲風情路線，這方面的樣本較多。大家可以按照英國下午茶的標配方式裝點茶室。注意多設計一些調味台，以便調茶時不差時間和空間。歐式風格的茶室比較輕鬆活潑，注重氣氛。好在英國下午茶的調製沒有太過高的要求，平時沒事時多調製就可以了。

09 中國傳統古典茶室是典型的儒家特徵樣式，具有霸氣、威風、莊嚴的一面，也有禮儀、忠孝、厚德的一面。整體上顯得重權輕道，是不多言、不多行的一類茶室。當前中國富豪們多採用這類茶室作為修氣之所，其實不對。這類茶室不應該是商人玩的，應該是學者、專家、達官貴人們更符合，商人修「道法」更好一些。

1 0 生活中，有人以為茶室裡放一張超大實木茶桌，方顯茶室正味。恰恰相反，優秀的茶室不是茶檯大就味正，反而是身分低，屬車伕級。不懂的人都喜歡裝懂，古時皇家茶室茶臺也不過燈檯大小，宋代「鬥茶室」也只一方石片足可。日本茶道要麼兩個箱桶；要麼造個 50 公分方正大小的孔就可操作正宗茶道了。

1 1 茶室基本定位完成後，首要任務是選水。水是茶之靈魂，其實質上比茶還重要。泡茶的水最好選用輕型礦泉水。有些也不一定非要礦泉水，這需要根據採購的是什麼樣的茶來確定用什麼樣的水。如果是礦物質極為豐富的茶，為了不與礦泉水中的礦物質產生氧化反應，用純淨水反而更好一些。

1 2 現在的市場上出現了很多「泡茶專用水」。這多屬投機商所為，他們怎麼也想不到中國還有我這種研究水的人。我問過很多水商，特別是「泡茶專用水」商，所謂「專用」的特別之處在哪裡？至今沒有人敢正面回答這個問題。這是說此水泡的茶好喝，還是提升了茶水的品質呢？如果說好喝，那你比得過市售礦泉水嗎？如果說因此提高了品質，請出示檢驗報告。

13 我們時常都在說，泡茶，水要好。這個「水要好」，首先，是無汙染、無病菌、無雜質；其次，是礦物質豐富；再次，是軟硬度合理。這些要求還不是針對茶的，只是談水。如將茶與水比做夫妻，則雙方都要考慮其屬性。奉勸那些高喊「泡茶專用水」口號的人，請泡一壺高山茶，再泡一壺烏龍茶試試，良心別被狗啃了最好。

14 經多年研究，發現茶葉與水的關係後，方知道王安石為何要用長江水泡茶的原因了。水有分子量，分為重水和輕水。日常提到的是地下水、地表水、硬水、軟水、原水、淨水、純淨水、蒸餾水、純水、超純水、純化水和注射用水。外行將水分為山泉水、溪水、河水、江水、礦泉水、純淨水和自來水，這是不對的。

15 泡茶的水，最好先確定茶品來自何方，屬於什麼茶，方可確定採用什麼水。通常可泡茶的水有：地下水、地表水、硬水、軟水、淨水、純淨水這六類。地下水、地表水和硬水因礦物質含量較高，硬度高，符合泡烏龍茶等相對不易滲出茶葉礦物質的茶。輕水、淨水、純淨水硬度不高，符合泡嫩芽類茶葉。

16 市場上的天然礦泉水，70% 都是硬水。水的硬度是指碳酸鹽和非碳酸鹽體現出來的硬度。碳酸鹽是水中鈣和鎂產生的碳酸氫鹽，其硬度稱為臨時硬度，易溶解到水中沉澱。而非碳酸鹽則是由鈣和鎂產生的硫酸鹽、氯化物和硝酸鹽形成的。其硬度稱為永久性硬度，不可溶解。長期喝這樣的茶水，體內結石不多才怪。

17 由於茶葉自身具備很高的礦物質含量，我主張安全第一，用輕水、純淨水、淨水泡茶。輕水也是礦泉水的一種，只是硬度較小。一些水企業處理硬水或人工加礦物質，使之變成輕水。純淨水，必然是經過系統加工處理後的水。這類水泡茶聽起來不太好聽，但效果非常好。淨水，是原水處理後的一種水，品質普通。

18 水的學問很多，微生物、有機物、錳氟離子濃度、脫鹽處理、離子交換等，非常複雜。常人也沒工夫去瞭解。簡單區分，硬度大於 200mg/L 的水通常就稱之為硬水。茶室檢驗茶水硬軟度，可先將茶水泡出，再用肥皂水混入搖擺。泡沫少、雜質浮渣多的是硬水；泡沫多、雜質浮渣少的是軟水。野外試水，也可用此方法。

19 茶具是茶室的又一要物，指喝茶用具，多指品茶時所涉及的一些小型泡茶和飲茶的器具。茶室茶具不同於普通茶樓場所那樣通用而常規，儘量做到個性獨立。整體上要達到鑑賞級別。「鑑賞」，指鑑定和欣賞，「鑑定」，是指鑑別和評定、辨別茶具的真偽、優劣等；「欣賞」，是享受美好的事物，領略其中的情趣或認為美好而喜歡。

20 我們通常理解的茶室茶具是供自己審美、應用、收藏和交易專用。它不同於服飾和人文。因此，茶室茶具的範圍也是針對茶室主人而言的，不能完全取決於客人或大眾。換句話說，就是蘿蔔青菜，各有所愛。這是一個屬於非全面共用的環境，所以茶具的選擇一定要能體現茶室主人的審美觀點。萬不可人云亦云，更不可摻假。

21 對於茶具的認識，首先要擁有自己的審美態度和審美觀點，不能受協力廠商人士思想的左右。這是作為一名茶室主人能否鑑賞茶具的必要標準。我主張在茶具自身確已存在高品質的基礎上，發揮個人的審美觀點是一項由外到內的行為過程。只有這樣，才能形成較高的個性美學和主觀能動性，才能將自己的茶室辦得足不離室。

22 具體細節，確立茶具是否具有高品質應分為五個方面：第一，借鑑相關專業的對口鑑別寶典作為參考資料，對質地、造型、做工進行比對；第二，是否出自名家大師之手或專業人士之作；第三，歷史時間問題、地理位置問題、產地國別問題；第四，直觀感覺是否達到自己的審美要求；第五，申請相關權威機構鑑定。

23 茶具在中國已有近 3000 年的歷史，漢代的王褒在其作品《僮約》中記錄了「茶具」二字，歷經時代變遷，現代的茶具鑑賞已成為一種等同於字畫鑑定的地位。高品質的茶具價值不低於其他古玩字畫，因而鑑賞茶具成了茶道中人士最常見的課題。在陶和瓷兩大領域，專業茶具鑑定從業者數以萬計，相關機構也比較多。

24 中國茶具按類型可細分為茶壺、茶杯、茶碗、茶盞、茶碟、茶盤等。按製作材料和產地的不同可分為常用的陶土茶具、瓷器茶具、漆器茶具、玻璃茶具、金屬茶具和竹木茶具六大類。這裡作個簡要介紹，讀者可去尋找相關專業書籍一一對照鑑賞。儘量學會用時間去淘出茶具的過往，用眼光去保證未來。

25 陶土茶具。陶土茶具，多指中國宜興製作的紫砂茶具。用紫砂茶具泡茶，既不奪茶真香，又無熟湯氣，能較長時間地保持茶葉的色、香、味。這種茶具為中國茶具愛家廣為收藏的物品。其價值因時間、人物而定。其弱點在於不能通用於各類茶葉。這對於有固定品茶類別的人來說，是一個不小的難題，需要分析自己的取向。

26 瓷器茶具。中國的瓷器茶具產於陶器之後，以宋代為主。史上有白瓷茶具、青瓷茶具和黑瓷茶具三個類別。白瓷茶具，以色白如玉而得名，其產地很多，現以江西景德鎮的產品最為著名，是當今最為普及的茶具之一。在現代工藝技術的發展中，瓷器茶具已經不再是三色類了。其他的顏色，都可製成茶具或其他道具。

27 漆器茶具。漆器茶具是中國最早與金屬茶具並存的一類，自漢代造成當今社會，一直沒有中斷過。其中最為著名的有北京雕漆茶具、福州脫胎茶具、江西波陽、宜春等地的脫胎漆器茶具。這些茶具已成為收藏界人們爭相追捧的對象。現在以福州漆器茶具為最高品質，茶界愛家有常年蹲守此地的，也有重金託人取具的。

28 玻璃茶具。玻璃茶具素以其質地透明、光澤奪目，外形可塑性強，品茶、飲酒兼用而受人青睞。如果用玻璃茶具沖泡芽茶，能充分發揮其透明的優越性，觀之令人賞心悅目。玻璃茶具始於中國唐代，又稱琉璃茶具。此茶具曾一度取代金屬和玉器茶具，擁有極高的收藏價值，是應用最廣，品種最多，使用最方便的茶具。

29 金屬茶具。金屬茶具是伴隨茶葉同步發展的產物，以青銅、銅、鐵為主，在中國南北兩地中，大量古代遺址都挖出了很多價值連城的金屬茶具。而當代茶具中，也有不少的金屬茶具依然被大眾所接受，從收藏的角度上講，金屬茶具的收藏價值遠遠高於其他茶具，屬不可再生資源類產品。制式化量產的除外，主要是指手工打造的。

30 竹木茶具。竹木茶具的起源至今不明確，一說為世界最早的茶具之一，一說為古代少數民族的創造。但無論怎樣，竹木茶具是任何時期都不可缺少的一種茶具。在日本，竹木茶具是最為珍貴的茶具。它比任何茶具都要高出三到四倍的價值。這裡指的是古物收藏價值。中國茶具收藏界，上百年的竹木茶具已經難見蹤影了。

3 1 其實，茶具的鑑賞和收藏不可能有最準的定義，因屬私藏物，那麼，個人的鑑賞標準就是最正確的標準。我列出茶室茶具的方向，並不是真要講出鑑賞的學問，而只是告訴大家鑑賞的範圍和合理的方法。這裡不給出具體的鑑賞和收藏標準，實為標準中最有力的標準。我不可能用筆去寫成千上萬字的整個鑑賞方法，這事需要歲月。

3 2 茶葉是茶室的命題中心，您所擁有的茶葉除好喝之外，同樣得經得起鑑賞。茶葉，是指經過加工的茶樹嫩葉，可以做成飲料。與茶具一樣，茶室茶葉也是個性化物品，不同於茶樓的最好。對其鑑賞也不可採用一個強盜標準來說明一切。不可能出現所有茶葉的色、香、味、形能對付所有人的品茶習慣，還是以主人為準。

3 3 針對各形各色的茶和人去談「茶室」茶，又是五千上萬字的工程，誰也沒這個能力和時間去談。茶史發展幾千年，至今無人將茶鑑賞清楚。其實談不清是正常事，不同的人愛不同的茶，不同的人愛同一種茶，同一個人愛不同的茶。您只須以自己的基本品茶取向，去尋求您儘可能談得清的單類茶葉，這就很好了，別無他求。

34 我所能做的，就是在這裡給大家提供一點點基礎方面的鑑賞步驟。至於比對，則無法現場指導。「茶室」茶葉，無論何種茶，第一是品質鑑定；第二是產地鑑定；第三是品種鑑定；第四是品牌鑑定；第五是工藝鑑定；第六是口味鑑定；第七是季節鑑定；第八是葉形鑑定。這是當今廣為使用的方式，在排名上其實不分先後。

35 鑑和賞是相互對抗又相互依賴的兩個字，「賞」是什麼？賞是視角資訊傳遞，也是說明大腦神經消化事物的前瞻體。無論是什麼人，都不外乎第一談「賞」的類別；第二是「賞」的立場；第三是「賞」的對象；第四是「賞」的心態；第五是「賞」的興趣；第六是「賞」的環境；第七是「賞」的主人；第八是「賞」的行為，這是當今最不易被人發現的「賞析」。

36 以上觀點綜合起來，又分為「不可能」和「可能」兩種：「不可能」的是：如果茶葉是透過這種方式鑑定出好壞，那一定是整個茶產業的憾事，也是對科學的褻瀆，更是對茶葉開的國際玩笑。「可能」的是：在鑑賞茶葉過程中，雖不能達到科學的支持，但喜愛的茶葉類別，立場就堅定。有了立場，就有研究下去的勇氣，這算是往科學靠近。

3 7 茶室訴求是茶葉價值的體現。主人可以因喜愛而不惜觀點的錯位。心態、興趣、環境都牽涉到茶主人的行為。也就是說，如將一名喜歡鐵觀音茶的人請去鑑賞君山銀針，搞不好味覺也會讓他在主人面前不聽使喚，至少表情上不會特別的鬆弛。我們的主人是不是因此而改變價值觀呢？當然不可以。

3 8 有一種人，號稱學過專業鑑賞的人，愛說天下茶葉他都品過，沒有不清楚的。我也愛說天下茶葉品了不少，但卻會說：沒有整清楚了的。茶葉年年新開發產品，每年氣候、土壤、製作工藝不斷變化，3 年不到就會來一次變樣，誰能完全弄清楚。拿 10 年前的水準來鑑賞 10 年後的茶葉，豈不知騙術也需要快點更新。

3 9 茶室裡掛一排字：「生態環境優越」（環境決定茶質基礎，請出示產地證明書）、「茶樹品種優良」（品種決定品味，請出示品種鑑定書）、「工藝獨特」（工藝決定個性，請出示製茶技術說明書）、「品質合格」（品質檢驗決定安全性，請出示檢驗報告書）、「大家公認」（公認決定市場，牛不是吹出來的，請出示銷售業績調查報告書）。

40 回到茶室話題，有了水、茶、具，還得必備茶點。茶點是防止長時間品茶引起茶醉的有效方法，也可以作為品茶過渡食物。茶室點心最好配置糖分含量高一些的，也可配置一些花生、核桃等堅果類物品。如果牛奶能保證品質，備一批牛奶。當然，如果自己能製作一些茶點，自然就完美無缺了，親朋好友可享受茶的一切歡樂。

41 優秀的茶室也需要優秀的茶道師，室主有空時，可就近學習一些泡茶技藝，更深一點的，可學習一些茶道法則。要讓自己成為茶室真正的主人，學習是應該的。能將茶室作為圈子收藏中心或創作中心也不錯。收藏茶具、茶書、字畫及一些關聯物品，但千萬不要聽信收藏茶葉什麼的。創作方面，依個人愛好而定，調子要有。

42 總之，茶室的建設是室主對生活的理解方式。它是茶席故事的唯一長效生存空間。從大方向上講，歐式風格——簡約大方、流暢有度、採光通透；日式風格——工整明靜、清心淡雅、質樸大氣；中式風格——華麗彩顯、厚重莊嚴、名目繁多；小資風格——書香環繞、風情萬種、鄉野氣息。茶室，也大抵如此，心到一切都好。

泡茶技藝：養眼的東西不可少

01 泡茶分為藝術性泡茶、程序性泡茶、技術性泡茶和隨意性泡茶四個方向。前兩者為展示類；後兩者為開發類。

02 傳言泡茶技藝最早出現於西元前 1150 年西周井田制最興盛的時期，男人在農田裡勞作，女人泡茶、端茶送水，得按井田埂路線走，才能送到男人手中。長久便形成泡茶、送茶走方格子路線的習慣，也使之成為中國最早期的程序性茶飲特徵。以至於發展到唐宋時期的文人藝術圈和宮中繼續延用，也成為日本茶道的根源。

03 但是，泡茶技藝較明確的，應該是西元前約 1100 年。巴蜀成為周朝邦屬國，茶正式作為貢品進入周朝的集權中心。茶之為飲，聞於魯周公。這講的是飲，非發現也非種植。是飲就有步驟，有步驟就有程序。雖史無佐證，但肯定不是手抓生吃。《周禮》：掌荼，下士二人府一人史一人徒二十人。應為程序茶事，用於婚喪嫁娶。

04 泡茶技藝最早出現應是程序性和隨意性泡茶，對於隨意性泡茶，雖無考證，但可以推理。到聞於周公，也就差不多聞於天下了。其起始應該是個人生活方式中體味茶，這就需要隨意性的泡茶方法，然後才是提升到程序性的步驟。那時的人們，可能還沒達到純技術性和藝術性泡茶的境地，更多的還是儘可能將茶列入態度元素中去。

05 時間一直往後到西元前 50 年前後，王褒的《僮約》為史前程序性泡茶找到了佐證。「烹茶盡具，已而蓋藏」，說的就是程序。具體地講，泡茶技術應該是從茶被發現到應用起，就一直相伴至今。只是其沖泡技藝編年史須分個先後，以確保這一史實更接近今天的茶生活。讓更多的人擠進歷史，去瞭解先輩對茶飲的方式。

06 唐代早期，泡茶技藝開始從程序性泡茶轉入技術性泡茶。也就是說，人們開始注重茶水的品質，而將程序要求放在了第二位。西元 630 年左右，有關茶葉的記錄慢慢多了起來。畫家閻立本用繪畫方式為後人記錄下了那時人們泡茶的技術過程。《鬥茶圖》繪的是泡茶技術，《蕭翼賺蘭亭圖》繪的也是泡茶技術。

07 泡茶技術發展到宋代是一個巔峰時期，門派林立。因「鬥茶」風氣盛行，大家為泡出好茶水的行為，從上到下直至全民互動。按現在的說法，就是泡茶技術研究開發的高峰期。有的為泡一壺好茶，選茶、選器、選水、選技巧、選方法等無所不用其極。燙茶、煲茶、煨茶、抹茶、煎茶、燴茶等數百種泡茶技術應運而生，且大多傳承至今。

08 為泡出一泡好茶而研究技術方法的，稱為泡茶技術。現代社會的茶坊、茶樓、茶藝館裡，這類人很多。用勞動就業部門的說法，他們是茶藝師。但其實不是，他們是茶技師，靠技術吃飯。他們的核心價值在於以茶葉為主體，透過自己擁有的高超技術，為他人也為自己體驗一壺好茶。其過程是一個針對性非常強的技術過程。

09 泡茶技術是物質文明的一大特徵。人們所探索的，是將茶的品質發揮到極限。從而取得更符合個體人的味覺需求和生理需求。這是茶葉帶給人最終的目的，也是人們之所以愛茶、品茶的根本基石。一名好的泡茶技師，其實就是茶的嚮導，或者說是伯樂。沒有這樣的人存在，您很難想像這個世界還會有多少人愛上茶。

10 泡茶技術不講究手法和程序，就好比套路武術和散打的關係，前者為程序式，後者為技術式。但從目的上看，散打顯然更接近武術的終極點。不論您用什麼招數程序，擊敗對方才是根本目的。泡茶技術是一種相當於散打的操作形式，能用最簡單的道具泡出一壺上好的茶，就決不用複雜的道具，這就是本事。

11 需要說明的是，當前中國最優秀的泡茶技師，並不是透過培訓而成長起來的。他們大多是透過自己長期的職業修煉，自發地探究茶葉的真諦和真味。

12 泡茶的藝術形式首先出現在北宋晚期，此前還沒有這方面的記錄。也就是說，泡茶技藝四大類中，藝術方向出現得最晚。人們在不滿足於茶飲純味的同時，給泡茶開闢了另一條精神消費路線——公開展示藝術。為表現好茶的視覺沖泡魅力，稱之為泡茶藝術。也就是說，展示類泡茶藝術出現後，鬥茶現象隨之減弱。

13 泡茶藝術的誕生，在宋代很快形成一股潮流。在不到 30 年的時間裡，琴、棋、書、畫、文學、戲劇全部滲透其中。特別在戲劇這一領域，很快取得了廣泛的認可。蔡襄的《茶錄》看起來說的是鬥茶，但實質上他更多地描繪的卻是「鬥茶」的視覺感受。這是茶藝術最早的有效記錄。也就是說，在蔡襄時代，人們已開始尋找視覺享受的茶藝了。

14 茶藝術著力於茶的藝術傳播形式，對於泡出的茶水是否一流，已不是茶藝表現的重點。簡單說，其表現的重點是展示者所表達的茶藝能否取得精神層面的需要。高深一點的說法，是能否達到無茶勝有茶的境界。茶藝術融匯了程序性茶事和技術性茶技的長處，再補充其他藝術體系的元素，形成了可觀、可品、可傳播的新一類藝術。

15 明代戲曲家朱權是茶藝術領域的先輩。他專為茶製作了無數的琴音，後失傳。他認為茶藝術不失真是「本」，加音樂是「靈」。然現在，故弄玄虛、矯揉造作、嗲聲嗲氣、滿桌茶具的茶藝表演，令人髮指。更滑稽的是，穿上清袍演大唐的茶道；穿上僧服上臺就以為是禪茶；拿根茶慢條斯理，就以為別人不知道他是外行。

16 茶藝，它就是一種舞臺展示藝術。表演者不能一上舞臺就埋頭苦幹。其需要的是透過合理的行為動作，將高雅、優雅、專業、難度、氣節表現出來。還需要透過自述發聲的方式將茶理、哲理、道理或禪理表達出來。表演者要麼會講故事、要麼會講茶學。你弄些關公、韓信，再弄些烏龍大海進去，當觀眾白癡是不？

17 現在的茶圈人裡，很少有對茶技深入的，反而對茶藝如入癡迷。管他是不是茶藝，只要比劃幾下子，就如蒼蠅聞到大糞，生怕趕不上這吃屎的節奏。因此，也就出現了奸商們八方搞茶藝比賽。不到 10 年，中國的茶藝冠軍幾乎遍及全國各個角落，這有意義嗎？

18 茶藝術是無法集各大宗茶法於一家的，但現今一些三教九流之人拉起虎皮整什麼茶藝聯盟、集團，搞得中國茶藝形同黑社會組織。一身武夫裝，滿臉殺豬相，斗大字不識，卻自封「茶藝泰斗」，其實，是個地道的茶藝敗家子。搞茶「動作」比賽，茶「專家」點評，請電視、報紙、網路一吹，持一本「高級茶藝師證」行騙江湖。

19 日本茶道 400 多家流派，從未大一統，而中國茶藝、茶道，差不多被大一統了。幸好京劇、豫劇、川劇等沒被大一統。中國茶藝、茶道一天不如一天，全因流派不保。靠比賽、考證、點評能存在嗎？！手抱一萬本高級資格證書，家中放滿金、銀、銅、鐵、錫的獎盃，也必將是一個短命的東西。

20 如果茶藝師是靠考證和比賽而成為「優秀」的話，是不是可以將古人請來比一下，模樣好看、字沒背掉、走姿順眼、動作妖嬈就可以成為優秀茶藝師嗎？如是，那最先被趕下臺的一定是陸羽。他長得抽象，還口吃。那麼誰會成為茶藝師呢？李師師、杜十娘還是潘金蓮？裡千家茶道宗匠千玄室，沒證兒、沒比賽過，他在中國會失業。

21 茶藝是寫實藝術，不是體格藝術，比什麼？沒有可比之處。寫實藝術是一種修煉感染發生的藝術，不是訓練體格產生的藝術。一群外行給茶藝制定藝術格式，這本身就是不合理的行為。你將道家茶法弄來跟禪茶茶道比比看。千萬別說培訓班裡的「統一化」，嚇人！

22 也許有人說，唱歌的、跳舞的、下棋的等等，都要比賽，憑什麼茶藝就不可以。那好吧，沒參加比賽的人是不是就成不了專家，出不了名？就算你講得有道理，那可否將美聲和搖滾大一統？可否將民族舞和機械舞大一統？可否將象棋和圍棋合成一種下法？您在一個類別或流派內比，可以，但您統一格式比，可以嗎？

23 茶藝術是一門創作藝術，透過茶的資訊創造表演的高度，形成表演藝術。根源是茶提供創意母體，再透過藝術形式設計表演程序，最後由演員去執行這一藝術過程。創作的表演藝術是表演者和設計者共同構建的藝術生命。中國從清代開始，茶藝術就已經成熟。那時的流派也很多，如今有志之士正在努力還原歷史。

24 關於隨意性泡茶，並非是指無所謂的亂泡茶。這個「隨意性」，是指隨泡茶主體人的意志而泡茶。古人的隨意性其實一點也不隨意，他們有自己的一套品茶習慣，而這個習慣可能不為大眾所接受。隨意性泡茶大體上是用比較簡單的茶具，完成習慣性喝茶的過程。比如說我，無論什麼茶、無論在哪裡，都用玻璃杯泡茶，我喜歡直觀泡茶。

25 在隨意性泡茶史上，家庭使用範圍大於公眾使用範圍，獨自使用範圍大於共飲使用範圍。一方面，操作者認為沒有必要搞得那麼正式；另一方面是方便於自己同步其他事務。這與專門的程序茶、技術茶和藝術茶有很大的不同。泡者的主體不是茶，而是茶之外的活動，如讀書、看電視、下棋或聊天，長此形成個性化泡茶方法。

26 老茶客重口味者，在茶樓等地方無法接受那種淡而無味的沖泡方式。他們樂意在家按自己的茶量沖泡自己喜歡的濃度。其實，中國的茶葉消費主體，是隨意性泡茶這批人群。過於強調其他泡茶方式，完全是未入茶門的一批待守從業者。他們的智商一直停留在「你不懂」、「你不講究」的層面。反過來說，他們才真不懂。

27 那種動不動就說「喝茶很講究」的人，其實是在將茶複雜化的人。茶道的最終法則是簡單直接還原。也就是用最簡單的方式泡茶，泡好茶，泡自己貼心的茶，這就出道了。我所見過的茶界大師，大多用碗、盅、杯直接投茶加水泡，還有居然用竹筒泡的。只要器具確定無二次汙染，都可泡出好茶，謂之高手。

28 泡茶道具越多，茶品質量就越低，不是道具和花樣越多就越講究。還有，什麼頂級好的茶要用頂級好的茶具泡這一說法，也是胡扯。茶藝、茶道法則中明確說，越是頂級好茶，越要用最爛的茶具和最次的自來水沖泡驗證。如果此茶真好，那麼其質、其味也不會差到哪兒去。此關不過，絕非好茶。

29 隨意性泡茶是查證所品之茶質地高低的必要方式。各家泡法不同，如果結果相當，那此茶的市值就高。如若結果千差萬別，那此茶的生命力就不會太長。為何花茶和綠茶的生命力強旺？因為，無論您怎麼虐待它，它都會回報您最接近需要的味兒。您非要整個滿桌子道具，然後東舞一下西晃一下才能品的茶，您好意思稱之為好茶嗎？

30 我在自己的茶館陪客人喝茶時，常聽到客人說：「這小妹泡茶的手法就是好。」「這小妹兒泡的茶就是好喝。」「這小妹兒泡茶很講究。」其實：第一，手法與喝茶無關；第二，茶好喝與小妹兒無關；第三，「講究」是個啥？動不動用這個詞，太沒品味。「講究」只是力求完美，但不是最完美。

茶的道法：玩高端需要足智

01 喝茶久了，自然就有一定的法則。好比讀書，時間越久，越能找到一些方法讓讀書的效果更好，並從中找到或總結出一些讀書的規律和二次創作源泉。之所以叫茶的道法，是因此方向和方法可形成一種既可務實又能就虛的精神財富。這不能叫道路、不能叫道德，也不能叫道義。茶的道法，簡稱茶道。

02 茶道不只是生活形態，它還足具精神狀態。有人將茶技藝和茶商業行為理解為茶道行為，這種認識不全面。也有人說茶道，就是品賞茶的美感之道，亦被視為一種烹茶、飲茶的生活藝術。我相信說這話的人沒有想全面。我認為，您可以任意以茶道之身，命您需要命的名，這就是茶道所要體現的萬千茶事，為道來為道往。

03 縱然天下和尚萬千，得道高僧卻無幾。「茶道，是茶民的生活方向或方法，是指明品茶過程中懂得的道理或理由。並不是什麼神秘兮兮的、高深莫測和無中生有的玄機。」這是我說的話。道與德的關係是，道是道，德是德。道是行為過程，德是行為目的。簡單說，德是終點，道是協助德到達終點。茶道、茶德也是如此。

04 對於茶道，理解膚淺一點的，就是那些長篇大論，編寫些故弄玄虛、感悟人生、博大精深的雞湯式神經文稿；有點深度的，就是探討一些做人、做事、賺錢的問題，並以此打算橫跨所有精神病人生；真正搞明白了茶道的人，簡單扼要，口乾不？喫茶去！想喝不？喫茶去......這種規律就是茶道法則的根本，無他。

05 文學大師回答文道：有話要說；書法大師回答書道：有字要寫；佛學大師答佛道：有家可歸。為何我們的茶道就不能回答「有茶就喝」呢？理由很簡單。在中國茶民世界裡，幾乎沒有幾個真正研究茶文化的。大家都沒文化，還怎麼研究。於是你抄我，我抄你。外行編一堆，行內茶民拿來不問對否，就直接用了，多麼丟人。

06 中國的茶葉專家很多，但沒有茶文化專家，導致互聯網上滿網瞎編。茶道界沒有老老實實的人做學問，自然就沒有實實在在的權威。小學生在網上發表幾句茶的人生感悟後，沒讀過書的人趕緊去轉發一下。當您去百度「茶道」，不堪入目。您再去查「茶多酚」，就沒人敢亂說，為何？因為有權威在。

07 有人會問，你金剛石不就是茶道學者嗎？怎麼沒有權威。答：一個人量小力弱，真話滿嘴也微不足道。茶商巴不得這樣的人越少越好，他們便可更放心地騙人錢財、騙人健康。30多年來，我創作的文稿、臺詞、技術等，被許多茶寫手抄襲。舞臺臺詞更是遍及許多茶藝組織。打官司，回你一句：「大師真小氣」。

08 茶道，既包括茶技藝物質形式，也包括非茶技藝的精神形式，但二者均可獨立謂之茶道。它們之間無須建立關聯關係，只不過取向不同，產生的道學價值就不同。物質形式可以與精神形式達成另一種目的，二者的獨立形式又產生不同的目的。這樣，大家就應該明白茶道是怎麼回事了，會泡茶是茶道，會磨嘴皮子扯淡也是茶道。

09 較全面的茶道，首先應完善寫實過程，將茶技藝全面掌握，然後總結提煉好壞心得。再往後就需要進入其他學科去吸收知識營養，對法理、哲理、心理、文理、數理及天文地理等深入學習。只有這樣，才不會老是一味地滿嘴跑題，更不會出現一些低級趣味和低級錯誤。單以茶說事，是為茶中本道。

１０ 當每一種道業合成且能合成時，是大道。而茶道，我們大多數人都樂於做合成產物。這也就形成了我們日常理解的茶道形式。我本人也因此作了一些關於茶道的深度研究，瞭解到每一種道業所產生的目的都有所不同，因此，在研究茶道時，盡可將有用的茶目的歸入茶道體系，將無用或有害的歸入非茶道體系。

１１ 在日常生活中，茶的生活需求比不過其他物質。茶商總是自己想當然地給自己臉上貼金，什麼柴、米、油、鹽、醬、醋、茶，什麼琴、棋、書、畫、詩、酒、茶，都非要屁顛屁顛地搭扭上。生活必需品只有柴、米、油、鹽，後三項都算不上「必需」之列，以為把醬、醋扯到一起，自己就名正言順了，拉倒吧；精神必需品也只有琴、棋、書、畫，強扭著詩、酒搭車，簡直是亂彈琴。

１２ 茶的命運一直未成為主流，在非主流中又覺得降了格。我是很少或唯一一個將茶一直定位在非主流上的人，我的觀點是：進不了主流物品市場，並不代表不可以研究其魅力。茶雖然和煙、酒這兩兄弟一直扯在一塊，但也不必認為自己就像「菸鬼」、「酒鬼」那樣，被人喊成「茶鬼」就覺得多丟人。仙、鬼都不成時，茶就菸酒不如了。

13 以上兩條是我做的茶道示範文稿，僅供茶道修習者參考。意思是道來道去，不如寫給大家看看，如若您對茶還有那麼一點希望，就請好好論道，不要吹牛不打草稿。如上，拉了詩、酒，幹嘛不拉上菸？整一串琴、棋、書、畫、菸、酒、茶不更好嗎？還押韻。可問題是，偽茶人也知恥，煙是有毒的公害啊，還是不扯的好，否則茶也無臉面。

14 還有一類蠢材，他們一直認為茶道是和尚閉關那樣。啊高深！啊精深！然後一個人將自己關起來練什麼葵花寶典，說那是修行。這類人之所以蠢，主要是「修行」二字將他們迷糊了。誰見過修行一定是關在屋裡修的？居然還有說定位在舞臺上表演的就不是茶道的，那日本茶道改叫日本茶藝，您得幫著尋牙。

15 在我的認知內，只有敢上舞臺公開佈道的茶藝表演，才更接近茶道。您若弄個三腳貓上舞臺，那當然不是茶道。只因為偽茶人只見過三腳貓茶藝，所以自己也覺得不好意思叫茶道。道者，法門之廣度也。授眾業，非獨德如私。偽茶人講不清道業，對著武打片兒中的閉門高人，聯想茶道的修行模式，然後說，終於開悟了。

16 茶道之名在史上出現很早，在唐代就已經公開提出。只不過那時對茶道的理解或許不如現在。那時人們更多地還是議論門道。茶的門道，處於開發階段的那種。但是，到了宋代，茶的學問漸漸豐富起來，真正的理論和實踐成為豐滿茶道元素的關鍵。茶道體系最為完整的，應該是清代早中期，布茶道者遍及各大場所。

17 在現代，將茶道內涵保存最完整的，還是只有日本。他們數十代人從一而終地一次次布茶道，世界各國政要，各類明星很多都公開參與過修習。反觀中國，傳承至今達百年以上的茶道流派不到十家。偽造的、無根無核的賺錢機構卻多達上萬家。近茶三日，就取名某某茶道，但卻不真為茶，而是為賺錢才取名。

18 其實，英國的下午茶活動形式就是茶道的典型形式。他們有寫實調茶方式，有生活公開講解方式，稱其為英國茶道一點也不為過。我們中國自己的茶道形式卻曲解為關在一個小茶室裡，悶騷著自己燒壺水，糊弄風雅。淺的，想想錢，再想想男女之事；深的，思考一下茶，再思考點兒明天賺什麼茶錢。如此說悟道，騙誰呢？

19 有人說，臺灣、香港及東西亞一些地區還能看到正宗的中國茶道。說實話，這些地方我都去過，也見識過。是有一點影子，但不正宗，都被無數的後來者給改良了。比如臺灣，為順應時代要求，所謂中華茶道，一沒了古風，二沒了道法，幾乎通盤轉為烏龍茶獨有式的茶藝行為。您看不到「中華」二字下的任何東西，變味太大。

20 我從 1980 年代中期開始授茶道道業，那時，人小失誤也多，以「紅茶」功夫茶藝為所歸道業，結果越往後走，越不敢面對，當初自己怎麼這般膚淺。直到現在，世間茶民還在應用我錯誤的東西。有時在一些地方看少女表演，背著我錯誤的臺詞，心頭真不是滋味。所以，茶道修習者們一定要加強內功，免得誤人子弟，遺臭萬年。

21 無論如何，我總還得將各位熟知的一些人對茶道的定義，拿出來談一下看法。不管好壞，我都想從中論出一些道理來。此命題很多人不敢觸及，但不少人又私下裡說三道四。這世界，萬事萬物都會有被人瞧不起的一面。如果大家都哈哈堂、我呵呵屋、嗯嗯頭，這茶界成何體統？

２２ 首先，我認為，茶道，是表現茶葉主題思想所賦予人們的一種生活方向或方法，也是指明人們在品茶過程中修習出的人文思想或處事哲理。茶葉的主題是什麼呢？是人確定自己的生活模式。這也正是大多數青中年以上的人、有一定生活資歷的人才進入茶事的原因。他們需要思考自己的過去和修正未來。

２３ 吳覺農認為：「茶道是把茶視為珍貴、高尚的飲料，因茶是一種精神上的享受，是一種藝術，或是一種修身養性的手段。」這個解釋一點也不接地氣。茶道的起點並非是視茶為高貴，而是因茶而成其為一種道可道的準則後，茶才高貴起來。至於說茶是精神上的享受，則更是錯得離譜。茶不是文學，也不是音樂、電影什麼的。

２４ 莊晚芳先生認為：「茶道是一種透過飲茶的方式，對人民進行禮法教育、道德修養的一種儀式。」這話看起來有點生硬，甚至有點居高臨下，但事實也正是這樣。雖說「教育」二字讓人一時半會兒接受不了，可品茶出了真知，三人行必有我師，不正是承認「師」為教者嗎？因而這個解釋只需修改一點點用詞，則可推廣應用。

2 5 周作人認為：「茶道的意思，用平凡的話來說，可以稱作為忙裡偷閒、苦中作樂，在不完全現實中享受一點美與和諧，在剎那間體會永久。」作家寫東西，文藝範兒太重。他這是在說邊喝茶邊扯笑話的感受。「道」每一秒鐘都在運動中產生和結束。要達到永久的，不是「道」，而是「德」。這完全是誤人子弟的說法，盡可推翻。

2 6 劉漢介認為：「茶道，是指品茗的方法與意境。」這個劉漢介，珍珠奶茶的發明人之一。他對茶道的解釋，看似簡單，實則深邃。品茶「方法」大家都懂，可「意境」是什麼呢？一般人恐怕會認為意境就是一種意念。其實品茶的「意境」是借助泡茶的具體形象動作，而傳遞出的一種意蘊和境界，所以正解。

2 7 日本谷川激三認為：「茶道是以身體動作為媒介而演出的藝術。它包含了藝術因素、社交因素、禮儀因素和修行因素等四個因素。」此解釋肯定正確，這四個要素少一樣都不能稱其為茶道。這比中國的一些頂起專家名，講不好專家話的人強多了。這更讓那些一直將茶道理解為神魂顛倒的人，無地自容。

28 日本久松真一認為：「茶道文化是以喫茶為契機的綜合文化體系。它具有綜合性、統一性、包容性。其中有藝術、道德、哲學、宗教及文化的各個方面。」此人是日本文化的一代宗匠，但他居然講出如此大而全的話，讓人有點想不通。雖然寫實，但也難以明確到具體點上。因此，這種解釋可有可無。

29 日本熊倉功夫認為：「茶道是一種室內藝能。藝能是人本文化獨有的一個藝術群。它透過人體的修煉，達到人陶冶情操、完善人格的目的。」這跟中國的一群妖孽說法有什麼差別呢？嚇人半死不成？扯到人體上去了。天下各種道，都與人體無關。只有食物才與人體有關，想說茶葉本質對人體好就行，扯「道」就過了。

30 峨眉茶道演哲認為：「茶道是攬天地山水和人文思想於一體的空間概念，因茶而形成一種生活格律，具有行為學本位特徵，無須要求他人技藝或手法的專門表現，是一種意識形態的思考和感悟。」演哲是峨眉茶道的傳人之一，也是我師父的師父。我師父跟他爭吵過這話，我沒機會吵他。

31 最後補充：茶道是簡單的，簡單到您能泡茶、能說出點真知，就算是茶道。茶道是茶技藝加茶文化同步傳播的過程，沒有什麼好高深莫測的。最最最直接的茶道理解，就是老老實實泡一壺好茶，認認真真說幾句人話。這才是真正道法自然的最終描述，無須過度燒焦自己的腦門。需要修習的，是真實的茶和真實的才。

茶的文化：需要公開的秘密

01 本來這一章名無須什麼茶文化，從開頭到現在所講的，沒有哪一個不是茶文化。問題是，現在總有那麼一類人，老用這三個字去說事，找別人的麻煩。這就要求我還得裝模作樣地再標示一章出來，以正視聽。不過，我寫的茶文化，是我之前講課用的講義稿濃縮的。大家憑這個可以推定我是個什麼人，可否以文化人自居。

02 演哲認為，凡是透過茶葉知天地，就是茶文化。前面我批評了我家師爺對茶道的解釋，但在這裡，得高度讚揚他一下，9個字將茶文化說得完整無缺。他是禪界高僧，也是書法大家。在議茶方面，時好時壞。有時讓人頭破血流，有時讓人心滿意足。茶文化就是一個「知」的過程，從無到有、從少到多，起於零，歸於山。

03 寬靈認為，茶文化是茶的屬性支撐茶成為的一種人文社交體，再形成一種傳統文化現象。一個是我師父、一個是我師爺，差別有點大。如說此文化不能具體，那也是事實，但也不能差距太遠。否則，任何文化都可能出現難以根除的矛盾。它應該在整體上是一個方向，只是在用詞搭句方面有部分差別，但不可天壤之別。

04 我認為，茶文化，是指以茶作為媒介而創造的一切精神財富和物質財富，統稱為茶文化。註：茶文化是一個多重性格的複合體，它包括政治、軍事、天文、地理、人文、信仰、琴棋書畫、文學藝術、法律、道德、風俗及人的生產和生活資料。因此，屬於精神和物質的雙重載體。這話在產業內被很多人引用，說明大家認可。

05 與茶文化相關聯的寫實物有：茶場（從事培育、管理茶樹和採摘、加工茶葉的單位或場所）、茶莊（專門從事茶葉銷售的場所）、茶具（喝茶用具，多指品茶時所涉及的一些小型泡茶和喝茶器具）、茶點（茶水和點心）、茶品（指茶葉製品）、茶馬司（唐朝茶馬交易機構）、茶馬古道（指古代茶商馬商運輸貿易通道）。

06 與茶文化相關聯的載體物有：茶會（用茶招待賓客的聚會，也可稱為茶話會），茶吧（一種小型的飲茶休閒場所）、茶樓（指有樓的茶館）、茶壺（指直接燒水或存放開水的器具，也可用作為客人加水的器具）、茶車（指一種專業接待客人的茶桌）、茶禮（指以茶葉製作的禮品，用於贈送）、茶錢（品茶時用的錢，小費的別稱）。

07 與茶文化相關聯的人物有：茶人（指以茶為主要生活方式的人）、茶客（指專門前往茶樓喝茶的客人，現為特別愛喝茶之人的別稱）、茶藝師（專指懂得使用泡茶方法來接待客人的泡茶師）、茶工藝師（專指懂得生產製作茶葉的技術人員）、茶藝表演師（指專門從事舞臺茶藝術的表演藝人）、茶商（指專門從事茶葉銷售的商人）。

08 與茶文化相關聯的精神產物有：茶德（指品茶的德行，現多指從事茶葉職業的茶人要有茶一樣的清雅，而不能有爭名奪利的不道德行為）、茶性（指茶的物質屬性和文化屬性）、茶理（指因茶而總結出的做人道理）、茶學（指關於茶葉、茶文化的學術性文章，現多指懂得很多茶葉學問）、茶情（指品茶時的心情）。

09 談到茶文化，從外寫到內。首先，談茶的文化服飾與美學。服飾，是指衣著或關於衣著的裝飾；美學，是指研究自然界、社會和藝術領域中的一般規律與原則的科學，主要探討美的本質、藝術和現實的關係、藝術創作的一般規律等。其原理是帶有普遍性的、最基本的、可以作為其他規律的基礎規律；也是具有普遍意義的道理。

10 茶藝服飾具有美學目的，根據現代茶藝的發展，研究古代、當代、現代服飾在茶事活動中的審美關係，研究茶藝術與服飾藝術的關聯體系，重點研究茶藝術和服飾藝術中的哲學思考，表現美的茶藝術哲學和美的服飾藝術原理。茶藝服飾有美的實質，也有審美的必然。審美物件決定審美人物中的審美情趣和審美方法。

11 茶藝服飾美學，通常分為茶藝的美學、服飾的美學、人的美學和社會公共美學。它包括了茶文化的哲學美學和人的社會學美學。還包括了服飾精神美學和服飾心理學的美學。它與茶藝術、服飾藝術、人文藝術、環境藝術、生活藝術有著不可分割的關係，因而茶藝服飾的美學就必然地存在下去，且廣為實用和收藏。

12 茶藝服飾美學歸於實用美學大類。它包括了茶藝術的裝飾美學基礎、茶藝術的技術美學原理及茶的社會化美學態度。其多數為茶所產生的類別分支。它們各成獨立體系，卻又密切關聯。茶提煉出的每個美學分支都可以成為一組美學學科。其定義也多為大眾所接受。研究茶藝服飾美學的目的，就是研究茶藝和服飾的審美方法。

13 茶藝服飾美學的基本目的，是多元審美活動中有別於其他藝術的審美觀點，但又具備其他藝術的審美屬性。茶藝術為審美主體，服飾藝術為審美物件。二者結合形成共同的審美基礎。單獨一件茶藝服飾不能作為獨立的審美範疇，與其他載體一樣，只有有機結合，方能成為藝術審美而被列入審視和欣賞的美學範疇。

14 茶藝服飾的承載者主要是人，一名在視覺藝術上具備公眾認知度的人，就可以成為茶藝服飾組成的審美物件，而人又在不同程度上是變成美學審視的自然主體。容貌、身高、語音、眼神、髮型、學問、技藝是美學元素的核心，採用黃金打造的茶藝服飾也不能獲得審美者對美的容忍。這就要求在取捨上做足服飾導航線。

15 由於審美的物件會因審美的時間、地點、人物而產生不同的審美觀點，要使初視、印象、記憶、影像、回味、品味、讚許等過程形成一種審美歷史觀。對各種審美物件、審美主體和審美客體都必須做成影像記憶的備忘錄，包括審美命題的科學性。否則，茶藝服飾的審美主客關係會導致審美的障礙，而不是導體。

16 茶是全世界茶農千百年來共同創造的飲品結晶，是共同熱愛的產物。因茶而繁衍出的各種藝術體系名目繁多，並漸漸形成多種美學思潮。它包括政治、軍事、經濟、文學、書畫等。茶藝服飾這一環節，是茶最基本的外部載體，是人類認識茶藝術的基礎。人們不斷創造出新的茶藝術，唯有茶藝服飾一直高居藝術形象的首位。

17 人們對茶藝服飾的審美，主要因人而起。是人就要分清男女性別。這對茶藝服飾的審美起著舉足輕重的作用。性別可以塑造和體現美學的態度。人們對美的追求向來是性別為上。女性表現出的美佔有絕對的優勢，男性則長期處於被動審美局面。對於先性別而後內修的認知，已是世界各美學大師們公認的一種現象。

18 女性性別的美，早已達到了自然唯美的至高境界。人們對女性體態的審美多以「享受」二字來形容。而男性的體態千奇百怪，人們無從找到最佳的審美標準進行美學術語的描述和定論。因此，茶藝服飾的人物基礎，當以女性為主，也是很有必要的。以女性為服飾包裹下的人體美，是人們對美學的常規需求。

19 服飾在人類文明史上，屬主流文化源。它所擁有的美學理論廣為第三或第四美學思潮所應用。人們一生致力於服飾的研究和開發，對直接和間接的行為美學、思想感情、性別觀點、種族膚色、色彩設計、材料科學等，發起一次又一次革命浪潮。最終對性美學的革命達到了裸體暴露的歷史新高度。這不是茶藝術的話題。

20 作為一門傳統美學中的茶藝，其性別美學的需求還處於高度禁忌和保守時期，連最基本的嘗試都不曾允許過。有些茶的協力廠商著力點，如，茶樓、茶座場所，也曾嘗試過使用酒吧的方式，酒藝師和茶藝師們在人體美學上下功夫，但收效甚微。公眾對此做法也不予啟齒，有的則直接將酒元素定為俗，茶酒混不得。

21 高雅的人體美學是精神的癡情，俗套的人體美學是視覺和肉體的佔有。這為多數茶藝服飾提供了一個難能可貴的創造和保障機制，對於茶藝服飾的華彩和莊嚴有著最為強大的表現力。其基本要求可以分為重女不重男、重古不重今、重雅不重俗、重單色不重多色、重實用不重虛設。這在茶席設計中也基本體現，無俗。

２２ 為體現茶藝服飾的品味和魅力，設計師應首先以茶為核心基礎，以人為表現形式。茶藝服飾的風格，男陽剛、樸質和莊嚴；女別緻、柔美和飄逸。從審美角度上講，這樣的基調可以表達最本質的茶藝和服飾屬性，為審美程序提供了外在的區別和內在的功能指引，可達到美學審視中較科學的審美程序，獲取認同感。

２３ 從古至今，人們對茶藝都有著豐富的情感和追捧，以至於形成了茶藝表演、茶藝待客、茶藝職業等社會常規現象。這些現象的出現，必然地導致了一些激烈的競爭機制，其邏輯推理中也就出現了茶藝分類的品質和藝迷群體。在審美觀點上，不同地區、不同人群、不同茶類，都會出現不同的審美標準，但整體基調不會變。

２４ 在各種茶藝活動中，男性的茶藝活動多為茶藝項目中的職業型人群。他們的支持者基本處於第三服務業的青年人。而女性的茶藝活動多為表演項目中的待客型人群。她們的支持者大多是商業界名流或政客。在茶藝表演上，男女藝人都有，但專業對口的茶藝演員不多。他們的支持者多是專業藝人，觀眾是看熱鬧的。

25 從邏輯學的角度去考慮問題,大多數茶藝工作者對茶藝服飾的理解還處在一個高度空白階段,想當然的茶藝服飾層出不窮,而合格的茶藝服飾卻難說有幾件。從服飾的美學角度來看,當前的茶藝服飾沒有充分表達出從業者的個性美和人體美。茶藝從業者的服裝無論從布料取材還是形象設計,都充滿了職業的隨意性。

26 一些茶藝服飾不倫不類,經不起審美邏輯推理。如,從事烏龍茶藝的人,身著少數民族的日常生活裝;從事大唐茶文化的人,身著大清王朝的旗袍;從事太極茶藝的人,身著青布馬褂;從事少數民族茶藝的人,身著西裝革履;從事茶館禪茶的人,身著武術服加上一根武打腰帶等。這對定格在高雅層面的茶藝來說,是笑話。

27 一個具有「雅」品味的產業,其服飾要求,首先,要有其足夠的本源文化背景;其次,要有足夠的受眾行為目標;再次,要有足夠藝術審美自信。如果將茶藝服飾定格在無知者無罪的位置上,邏輯推理自然也就成全了茶藝為低劣的藝術。如果將茶藝服飾定格在知而不為的位置上,會被理解為藝術不作為,並對審美程序進行重新評判。

28 茶藝服飾表達的是一種職業個性和藝術個性，對於人、茶、物、行，都要體現姿態的淋漓盡致。姿態取決於基本的審美標準和創意思想。在茶藝表演中，演員的服飾色彩感為主旋律，華麗和清純方可獲得觀眾的認可，後才是藝術表現。其舞蹈的優美、茶藝技藝的精湛，步伐飄然、聲色清脆，無不由服飾一一襯托出來。

29 在日常工作性茶藝活動中，參與者的服飾應著重於淡雅和整潔。對於容貌、皮膚、髮型、表現技法等遠遠高於表演要求，使我們的茶藝術主體——茶葉，反過來證明表演藝術的非流通領域特性。這才是日常茶藝活動的主旋律。客人朋友近距離收穫的是一種原始而又現代的美。對其最終展示茶葉變成茶湯的過程中，「味」是第一位的。

30 學習一組完美的茶藝服飾知識，比渾渾噩噩抱起獎盃更能體現茶藝人的價值，這才是作為茶藝人一生最高的榮譽。最起碼明白茶的屬性和茶藝的邏輯推理，對於男性，魅力在於審美學科進步;對於女性，美麗在於魅力讓人接受。一切畫蛇添足和莫名其妙的珠光寶氣，都不能體現和說明是一名藝術工作者的法寶。

3 1 茶藝服飾是現實意義上的茶藝美學，女性是混合在其中的舞者，男性是超然的修飾品。在男女之間，興趣不能定論取捨。較之於一些搞笑搭配和長期無用的表情，一方面是茶藝人員在整體文化層面上非常的粗淺；另一方面是由於現代經濟壓力，造成大量茶藝人員急於快速獲得經濟收入，想方設法為自己揠苗助長。

3 2 據統計，中國自 1995 年開始有茶藝比賽到現在，已有 36,335 名茶藝冠、亞、季軍，賽出了 1730 名茶王，而自封的茶葉泰斗、茶藝泰斗就多達 5900 多名。這種現象正好反映出茶藝產業的空洞和恐懼感，如此驚人的資料結果是沒有一名冠軍、茶王或泰斗對茶藝本身負過任何責任。

3 3 湖北一名設計師設計了 3 套茶藝服飾，被日本一家茶道組織以 60 萬元的高價購得了設計和使用專利權。試問有哪位茶藝冠軍或泰斗動了腦筋在這方面？又創造了多少經濟財富？這就是主流文化與非主流文化的最大差別，也是茶藝與服飾最需要推理的方向，3 萬多冠軍不敵 3 件服飾本就是最好的證明。

34 下面談一下茶文化中涉及的茶藝形體和音樂基礎。形體，是指事物的外觀形態和結構，現多指人體或人的身體。音樂，是指有組織、有一定頻率，聽起來比較和諧悅耳的發音體的有規律的振動而產生的聲音，用以表達人們的思想感情，反映現實生活的一種藝術。它最基本的要素是節奏和旋律，分聲樂和器樂兩大類。

35 在茶文化的藝術世界裡，形體常識和音樂常識是必備的知識。但茶藝裡的這種常識又完全不同於純粹的舞臺形體和音樂節奏。其主體還是體現茶藝術。在形體達標的情況下，對音樂的選擇和踩點就不必十分明確，但是，對選擇或創建的茶藝音樂一定要十分考究，不能想當然地使用一些意義和內涵與茶相去甚遠的音樂。

36 為了不降低茶的文化屬性，就需要提升茶的藝術魅力。就目前而言，選擇一些古代箏曲和當代輕樂曲作為配樂是比較符合雅緻的藝術風格的。具體點講，不是不可以採用現代多節奏音樂，而是這些音樂在茶藝術運行過程中會產生強烈的聽覺消費反差。從藝術構建上看，音樂的使用與表現形式是以客體身分存在的，不應喧賓奪主。

37 我們在塑造茶藝形體和茶藝音樂時，始終要明確形體與音樂的關係。如果是在關係混淆情況下出現的茶藝表演，其藝術效果上就會失去感染力，更不可能會有創造性的即興神態面對觀眾。在這一點上，無論是茶藝表演者還是茶藝從業者，都不可以忽視。茶藝形體和音樂藝術是在塑造一種傳統而高雅的生活意識形態。

38 在塑造視覺影像中，形體和音樂的表達、幻化、超脫等藝術構思都必然地一一對照，並與人物合二為一。在與編導、舞美、道具、音響、燈光、攝像等舞臺元素完全融為一體時，藝術的空間創造力是非常壯觀而又充滿活力的。此時的藝術在演員的身體上，似乎沒有生命終結點，只有無限的延伸，再延伸。

39 形體藝術是人的姿態藝術、行動藝術、體態線條藝術、肢體語言藝術和視角傳播藝術。它表達出的是人的外在藝術行為與內在藝術情感。形體美是一種生活美感，也是一門藝術學科。它有許多直接針對個人的附加條件和要求。發、臉、手、肩、臂、胸、腰、腹、臀、腿的根本目的，無一不是為舞臺達標而準備。

40 一個沒有音樂的舞者，會因為沒有音樂而死亡。現實一點說，假如我們的日常生活少了音樂，生活將會怎樣？在沒有專業音樂或職業音樂的地方，世界勤勞的人們都會以自己的本位思想方式，創造出屬於自己情感真實寫照的音樂。音樂的世界是圍繞在我們周圍的精靈，有它，可表達一切藝術；無它，則不能。

41 形體的美，主要靠音樂來支撐。我們常常會發現身邊一些人走路時充滿了飄然感，按音樂家的說法，此時他的大腦神經中正接受著音樂的指揮。正如我們自己，一旦悅耳的音樂隨風飄來，第一感覺是跟上節拍。是什麼跟上節拍呢？是神經、是細胞、是肢體。此時心情放鬆，走路都一張一弛。這就是最原始的本能反應。

42 音樂支撐了動感，也支撐了自然。客觀上讓人接受著一種資訊，使精神活躍，達到忘我而行他的特徵。音樂創造神話，但音樂離不開神化。神化是形體的終極目標，一種沒有形體神化的音樂，必然是雜訊。也就是說，音樂是透過形體來體現其音樂價值的，二者互為知己。單純的音樂和單純的形體不能構成完整的藝術大廈。

43 我們生活中的各種影像表明，一切事物帶給人的美感，都是以客觀事物的主觀需求為依據的，影像就是音樂和形體的共同反映。人在主觀上需要無數的客觀事物作為生活元素，但無論是何種元素，都必須使人產生美的空間感。在這一前提下，影像幾乎占去了人們空間美感的 80%，餘下的 20% 是回味無窮的過去式體驗。

44 總結音樂與形體的關係，目的是提示茶藝表演藝人，在工作和學習中重視起形體和音樂帶來的強大作用力。它包括經濟、文化、關係和榮譽。一名擁有豐富生活資料和極高藝術地位的茶藝表演者，其擁有的形體和音樂情感就會成為一種豐富多彩的文化現象。這些現象，是作為藝術人一生都可以向世人展示的作業。

45 不懂得形體和音樂重要性的茶藝表演者，其隨隨便便選定音樂去「搭配」自己生硬的形體。這種事情，我們在生活中多有所見。比如，有些地方在表演茶藝時將《男兒當自強》、《精忠報國》等音樂生硬地搭配。表現出了你唱你的，我演我的，對踩點合拍、順曲和音一無所知。留下的，是一名神色惶惶不安的自己。

46 在藝術生活中，我們絕對多數的有益資訊來自於自己身邊的朋友、親人和師長。只有這些人才是幫助自己主觀願望得以實現的力量。在藝術創作過程中，演員的心血來自自己的經歷和學問，但創作成果不一定會獲得認可。只有在親人、師長或知心朋友的合理組合下，藝術作品才能發揮出它的光彩。

47 選擇好的形體和好的音樂，不一定能配出好的藝術結晶，如人的愛情、婚姻、家庭一樣，雙方都優秀並不能說明就一定是最優秀，雙方共同的優秀須體現在配合的精確度上，這是常識問題。選擇不同的音樂或形體創作舞臺藝術，通常會出現不同價值觀和審美觀，其藝術影響力也大大不同。

48 要使藝術作品更好地實現創作的多元思想和主觀願望，必然會根據作品本身所表現的歷史背景、人物形象、藝術主體、社會原理、觀眾情感等元素，來選擇形體所必然要求的音樂作配合。好比婚姻配偶的正確與否通常是決定一個人一生命運成敗的關鍵，在婚配前就必須三思而行，誰拿婚姻當兒戲，結果就會可笑又悲哀。

49 選擇形體與音樂成為絕配，是藝術人畢生的努力和奮鬥，也如寫對聯，上對下、左對右、山對水、太陽對月亮等。這是對文學家們一生最高的文字挑戰，但形體和音樂的配合有對聯的特點，而無對聯的反差。它應該是快對快、慢對慢、音節對步履、音波對情態、音階對換氣、音韻對形影，最重要的是音容對笑貌。

50 在藝術世界裡，我們自然地會明白，優秀作品藝術特徵所需要的情感和觀眾的情感反應，都是共同反映在人體形態和音樂節拍的有機融合上，從而使藝術外張力逐漸形成豐富多彩的文化內驅力。有人為之奮鬥一生，成果卻幾乎為零。有人不經意間的一次創作，卻可能會影響萬眾，成績斐然。因此，形體與音樂也具有偶然性。

51 我們說，經過長期訓練的形體才是科學理論上的形體，也才是藝術表現形式上的形體。透過各種舞臺藝術的要求，對身體體質進行職業化的練習，達到一體化的目的。形體訓練作為體力、體能、體容、體貌、體型、體格、體魄、體質等身體多元化訓練的綜合指數，不僅是為了一個單純的美而進行訓練，它是一切娛樂和生活的總和。

52 採用音樂進行形體訓練是一種較快的訓練手段，可以直觀地達到二者結合的效果。早期的訓練應該是以音樂為主，練功為輔。中期就應該是形體與音樂共同進行訓練。後期則以形體為主，尋求高難度音樂為輔。體驗和感悟音樂是培養舞臺藝人的必由之路，只有能鑑賞音樂的表現方法，才有機會去創造舞臺藝術作品。

5 3 盲人靠音樂舞動生命的激情，聾啞人靠手勢形體表達自己豐富的情感。我們說，茶藝表演，到底是走在哪一處死角裡，紛紛只搞造型運動，而忽略了音樂帶來的藝術感染力和藝術價值。這種無所思、無所為的現象，反映出茶藝術還沒有被純粹的舞臺藝術所承認。無數的人還是將其放在茶臺小伎倆或街邊雜耍的位置。

5 4 茶文化最根本的東西，是茶學語言表達。茶學，指茶的學術、常識及科學。茶學語言表達，取決於掌握茶葉知識的多少。要很好地表達，是茶學工作者必須擁有的能力。這是對茶學的和對自己的負責。良好的茶語言，是一個茶業人員或與茶相關產業的人員，長期潛心刻苦學習和訓練，並不斷總結、發揮的結果。

5 5 掌握好茶學語言，是茶界人最基本的職業要求。茶學語言的表達分為以下幾種類型：統一規範類型、常用普及未規範類型、新增推廣未規範類型。這三種類型的茶學語言，時常交替使用，又相互補充。現代網路社會中，也出現了很多代用語言，但我們現在要討論的，是隨生活一道進入我們交流範圍的茶界語。

56 中國已經統一了的茶學規範語言很多，現已較為廣泛地使用於漢文學各大學科和文章中，總共被規範的詞條為 2633 條。包括了種植、土壤、管理、細胞元素、生產製造和銷售等 16 門學科。人們在社會生活中大量引用茶學術語，發揮著茶學課題的協力廠商術語創新，如茶几、茶色、茶錢、茶匙、茶鏡等。

57 各學者在創作、編著、編纂、匯校和利用茶學語言時已成為一種典籍式的方法。在各種語言會聚的交流中，茶學語言得到廣泛應用，如，茶話會、茶會、茶餘飯後等。中國文字學者早在清代康熙時期就致力於茶學語言的規範和統一，經民國時期到現在，茶學語言已經非常成熟，可供世界各國茶愛好者使用和解讀。

58 中國現在更是特別重視茶學語言的規範化工作，與國學、文學、材料學、公共學、醫學、動物學一樣，茶學語言為食物學中最為重要的語言學科，被列入食物學科的第一位。凡從事茶學活動，人們已經有了明確的專業語系，大都自覺地進行茶學語言的學習和規範使用。也有少部分人不太懂，但在成長中，都會慢慢地接受。

５９ 在常用茶學語言中，有近1300種詞條還有待規範。這些詞條分為區域性詞條、共用性詞條和通用性詞條。如茶文化、茶道、茶歌、茶舞、茶譜、茶德、茶妖、茶律等。這些茶學語言現已大量出現在中國漢字通俗讀物中，有的研究類和學術類作品中，也出現過未被規範的茶學詞條。這說明人們在廣度上認可其價值。

６０ 作為茶學成員，在處理茶學語言表達上，分清和掌握規範和不規範語言尤為重要。不是說未被規範的詞條就是錯誤的詞條，而是說在應用語中，著重使用專業學術類型的，儘量使用規範化的詞條。這樣的學術價值，顯然在語言用法上應獲得高分值。我主張語言開放，但必須符合詞條根本原則。嚴謹用詞條，語言更有味兒。

６１ 目前中國茶學新增未規範詞條，首先是多為商標詞條；其次是新產品詞條；再次是日常生活和地區性茶葉詞條，如，燕露春、妙品、老白芽、天山露、茶紙、茶埂、茶柱子、茶樹姑、綠茶粉、茶噹噹、茶溝溝、茶雨、茶公、茶司令等。

62 在討論或爭論過程中，應注意語感的力度和深度，對於演講來說，專業語言具有高度獨立的磁場效應。它可以直接感染在場的所有聽眾。這時聽眾的立場是具有唯一性的。語言也是溝通我們作為茶世界歌者與聽者的橋樑。規範它，是保證我們之間對茶共同的信仰。如果我們都用不規範的語言交流，差錯會讓我們無法溝通。

63 綜上所述，茶學語言的表達，是建立在茶學常識的基礎上。如果語言常識都不能掌握，在表達方式上必然是前言不搭後語。有人說，語言表達是透過口才訓練出來的。我認為這種說法只說對了 1/3，表達更應該是先集結專業和輔助學科的知識，兩相結合再進行消化，消化之後總結，有了總結才可以進行口語表達的訓練。

64 任何一種文化，對於較高元素的要求，舞臺表演和創意設計是繞不過去的坎。舞臺，是指供給演員表演的檯子或平臺；表演，是指戲劇、舞蹈、雜技等演出，把情節或技藝表現出來，也是向對象做示範動作；創意，是指具有創造性的想法和構思等；設計，是指在正式做某項工作之前，根據一定目的預先制定方法、圖樣、藍圖等。

6 5 當今社會，舞臺藝術和設計已成為最偉大的藝術中軸。它已是直接推動各種藝術體前行的唯一平臺，從各個方向造就的藝術細胞，在慢慢發生質變和量變的過程中，無一不開始選擇現實中的舞臺作為第一展示場所。而要成為一門真正的藝術體，首先就是這個現實的舞臺是否答應並給予支援。

6 6 茶藝表演帶有極高的技術難度，它不是像武術、雜技、舞蹈那樣以形對形，而是擁有武術的力度和器械、雜技的技巧和剛柔、舞蹈的飄逸和步履。在這種情況下還不是茶藝表演的最高難度。它還融合了「水」和「茶具」，水上舞臺難，茶具易碎。二者組合加前六樣指標，一臺茶藝表演的藝術高度和難度就是其藝術價值。

6 7 多少年來，茶藝表演的難度和藝術價值一直被藝術界學者忽視，總是以自我的心態來定論茶藝的內涵。但誰又否定過茶還可成為一門表演藝術呢？為此，一代又一代的茶藝工作者，透過自己不懈的努力，利用舞臺創作了相當多的節目。雖然品質有待提高，但為了更美地將茶藝體現出來，許多人自覺地接受訓練和研修。

68 茶藝表演的創意設計須考慮創作原理，在技術技巧上要特別重視茶藝最特殊的水的問題。水不像別的棍棒、布匹、道具，掉了可增補一個動作撿起來，讓觀眾誤看成是設計動作而矇混過關。水可不一樣，掉到舞臺上是撿不起來的。茶具掉下去就碎了，音樂節奏快了或慢了都會讓整個程序失控。如果是開水，難度就更大。

69 在設計一場茶藝表演時，第一是從安全角度考慮；第二是從技術含量上考慮；第三是從時間觀測上考慮；第四是從音樂節拍上考慮；第五才是表演者藝術表現力的考慮。這樣的設計至少是最科學的，如果一定要將藝術表現力放在第一位，那應該是一種舞臺賭博，風險極大，搞不好會得不償失。

70 茶藝表演除開質感藝術的設計要科學外，對於文化魅力的設計也要符合傳統意識。一要茶文化；二要時代氣息；三要生活元素；四要茶知識普及。一種簡單意義上的「好看」，不是茶藝表演的目的。對於機械化表演技巧可以放棄，因茶藝表演自身有原動力支撐。所以，設計一臺茶藝表演，構思上不要受到打壓和假定。

71 生活舞臺處處都是。其茶藝舞者也遍佈生活的各個角落。如果將這些茶藝表演的原程序提取精華，再進行分類、精編細排，其感染力是任何空間都會容納的。不同時代和不同人群的藝術想像力，歷來是舞臺設計師們拚命追求的幻想曲，有誰不希望自己設計的作品就是老舍的《茶館》呢？

72 關於茶文化的最後一點，茶文學及論文創作。文學是以語言文字為工具，形象化地反映客觀現實的藝術，包括戲劇、詩歌、小說、散文等。論文是討論或研究某種問題的文章。創作則是創造文藝作品。以此對應茶的文學和論文，解釋相同。如果說茶界圈子的人不好學，主要指的就是這一環節，很多作品出自非茶界人士。

73 在茶的世界裡，茶文學是最早的茶藝術形式，中國歷史上有關的文學作品不勝枚舉，占史上文學作品的比例約為 16%。自先秦到今天，茶文學作品都是各大文學家們不可放過的題材。《紅樓夢》、《奔生》、《茶人三部曲》、《七碗茶詩》、《採茶曲》、《五燈會元》、《茶館》、《龍井麗人》等，都是茶文學的傑作。

74 在茶的歷史裡，絕大多數文學名家都是茶的忠實朋友，蘇東坡、王安石、魯迅、沈從文、張愛玲、巴金、憶明珠等人的文學作品裡，無處不是茶葉飄香。我也著有一部《中國茶道大師賞閱》，書中幾乎全部列出了有史至今最有影響力的文學家寫茶的作品，可供茶文學創作者參考。

7 5 文學創作是一門高度自由的藝術行為，不受時間、空間、詞條等的控制，可自由發揮。須注意的是，有關茶的命題必須是源於對生活的熟悉和創作的態度。把握的內容要有藝術感染力和有一定的對象依據，作品首先具有感動自己的條件；其次是感動讀者，不能像流水帳那樣只表現故事的流程，而不重視語法和語感。

7 6 茶的各種文體與其他文學形式一樣，都有其相對規範的要求，「美言美語」是華麗辭藻的堆砌；「長言長語」是囉唆的文字素材；「三言兩語」是人物情感的空白；「輕描淡寫」是故事結構的缺陷；「濃墨重彩」是頭重腳輕的標示。茶文學在一定程度上比其他文學更有基礎。它是我們生活中的朋友，瞭解起來不是很複雜。

7 7 文學作品要有靈活性、邏輯性、探索性、思考性和創造性，茶文學則更需要專業性。它主要體現在作者必須將茶文化思想、茶的生活哲學、純文學基本原則等元素有機地結合起來。再則，創作者對生活本身的觀察力、敏銳力、記憶力是否能完整地透過創作這種形式反映出來，是考量作者創作水準的試金石。

7 8 進行茶文學創作，動機必須明確。一部或一篇好的文學作品，作者先期的創作動機十分重要。創作素材具備，不能想到哪兒寫到哪兒。創作思想樹立，文學作品就是思想的總匯，沒有思想就沒有價值。創作目的必須清楚，這是作品的核心，不能想當然地寫。創作情感必須豐富，一部連自己都打動不了的作品，一定是失敗的作品。

7 9 優秀的茶文學作品，是茶的生命的延續，也是人的生命的延續。《紅樓夢》裡的茶文化到今天，依舊是眾人手中的明珠。張愛玲筆下的茶枝是當今世上最美麗的茶枝。投入真情去創作，可以不用方法，更可以不用什麼寫作技巧。對於獨有的個人生活哲思、感悟、現象等，都可以透過作品表達出來，與讀者一起分享茶的美。

8 0 茶學論文創作與其他學術論文、學位論文、一般性職稱論乂一樣，只是比學位論文少了「論文答辯」這一環節。但是，如果該項茶學論文是用於學位，那一樣要進行論文答辯。論文不是一般茶文化愛好者所能做的事情，這是一個有專業理想的行為。作為忠告，大眾茶友可以看看，但無須深入研究。

茶的錯覺：魔鬼與天使之間

01 在食品界，恐怕很難找到跟茶那樣美言滿載、混亂無常、錯誤連篇的食品了。這種自相矛盾的問題每天出現在我們的耳邊。您本來已經大體明白了茶的一些常識，但經另類說法一吹，您瞬間矇了。一會兒茶百益而無一害，一會兒害了某些病又不能吃；再一會兒專家有說可以品，過一陣子又發現某人說根本喝不得。

02 整理一下茶界思路，對外，大家口徑比較統一：「喝茶百益而無一害。」當人們喝出問題時，又改口：「那茶怎麼能喝？應該喝某某茶才沒問題。」這「無一害」的耳光就這麼打了出去，然後又吹牛：一會兒新茶最好，一會兒陳茶最好；一會兒發酵茶最好，一會兒能收藏的才最好。這不就是「無一害」嗎？「最」和「不最」說明什麼問題？

03 當茶界自打耳光多了之後，大家也就麻木了。那批茶商也無所謂的光屁股在外招搖撞騙，依然從「包治百病」到「還可以作為收藏品賺錢」；從一知半解的「茶葉元素含量」到「茶多酚與兒茶素的關係」扯不清，再到「你不懂」、「他不懂」、「很講究」、「很韻」等無中生有的境地。最後整得消費者到底是喝茶還是喝人都分不清所以然了。

04 茶的錯覺中，排在最前的問題是「中國十大名茶」。告訴大家，中國自古以來就沒評過什麼十大名茶。就連古代帝王將相，也沒有點名過什麼茶排先排後的事。新中國成立後的 1959 年搞過一次產銷量排名，共列了 100 多種，大家習慣性地將前十名的茶說成是十大名茶。這有關係嗎？炒青銷量第一，其名在哪兒？

05 「茶葉世家」，這四個字相信大家常見於茶商嘴臉。他們不知道「世家」之名是指世代為官、門第高貴、身分顯赫、族姓龐大。他們只知道他爸是種茶或賣茶的。他爺爺種不種茶，賣不賣茶不重要，只顧自封「世家」了。其實，至少四代人傳承，代代業顯官商二域，方可稱為「世家」。茶的「世家」之說，起碼得有過一次官茶商身分吧？

06 「中國茶道」，許多人將中國茶道理解為一種樣式，這觀點錯位太遠。這只是一個概念，好比中國武術一樣，沒有針對性。只要具備中國茶元素的一切正能量，都可稱為中國茶道。另外，一個概念化的名稱要存在，必須要下設無數個多元寫實體支撐。寫實體可代表概念體，但概念體不會獨指某一寫實體。

07 「茗茶」，這二字從語法上講，不能作為連讀語。茗就是茶，商家將這二字作為連讀語投放市場，實為不負責任的行為。長期行為過後，消費者總會認為「茗」和「名」是可以畫等號的。史上，「茗」是代表晚採之茶，屬不好的茶葉，有身分的達官顯貴不會品茗，而是品早採的茶。如今，沒文化的土豪常高呼著品茗。

08 「茶公」，相信很多人聽說某「公茶」或某「茶公」。史上「茶公」，為侍茶太監，連煮茶太監都不如。再說公，古代對等級而言，為爵位之用，但不會直呼其公，如，太師、太保等。他們被稱「公」時會客氣地敬回：「免公」。好比禮儀中的免禮、免貴一樣。如果可直呼其公的官吏，一定是陰人，如，李公公、徐公公。按輩分加性別的公，為愛稱。

09 「茶韻」，這個提法在烏龍茶類中出現最多，其實連他們自己也沒搞懂什麼是「韻」。香就香，純味就是無雜味，沒必要加些生硬的字。這很難讓人想像茶韻到底是個什麼玩意兒。我一朋友是鐵觀音茶的忠實愛家。他每天「不韻」一次，就過不了這天。到這個點上，我才認可「韻」的存在，因為他在享受非茶之外的韻律，這與茶無關。

１０ 「二八少女採茶」，二八少女不是十八歲，而是十六歲。這個歲數按照國家教育要求，還正處於受教育階段。但茶商老吹這話，常讓人覺得噁心。再說了，哪個地方的茶真的全是二八少女採的？無良媒體也別老厚起臉皮幫著瞎吹，要說，少女們早混進大城市了。

１１ 「和尚養猴子採茶」，這種鬼話連篇的東西大有人信。試問有誰見過，就胡扯什麼是聽人家茶專家說的。中國有這樣的茶專家嗎？這人可以不長腦子，但不可以連腳趾都不長吧。神話的東西也當真。您不如直接說是孫悟空幫著採的，唐僧教孫悟空採，還可以說豬也會採茶，那八戒不是二師兄嗎？再說了，猴子採的茶就很好喝嗎？

１２ 花錢偽考古後，「茶馬古道」這一詞被惡意篡改成雲南的一個特定產物。事實是，無論從起源還是從發展看，「茶馬古道」都與雲南沒任何主體關係。茶馬古道，首先，起源於四川雅安，然後發展到貴州、湖北、湖南、江蘇、浙江、福建、陝西、河南、安徽。茶馬古道不特指某一線路，而是凡有茶馬交易線路的都可稱謂。當然，這裡面也包括雲南在內。

１３ 「評茶師」。中國搞個「茶藝師證」也就罷了，偏偏還搞個「評茶師」。以為酒界有個「品酒師」，就非得要搞個「評茶師」才顯得專業。可是，大家扯開雙眼雙耳，世間有哪個好的製茶師會將評茶的人放在眼裡？什麼陰山茶、陽山茶，高山茶、低山茶，還有什麼中國各地的茶，「一品就知道」。您矇消費者還是矇茶廠商啊？拼配茶絕種了啊？

14 「茶藝師資格證」，這可能是目前茶藝產業最搶眼的身分用語了。這種證書讓外行者起神，內行者嘲笑。不就是個掃盲證嗎？有什麼好吹噓的？

15 「定味員」，是與「評茶師」相近的一種人，這類騙子市面上太多。茶葉是以個人口味而決定其歸宿的東西，您定味？能定誰的口味？如當酒是茶，那也得問問「品酒師」們是怎麼讓人喝麻了就不分好壞的。而茶能否做到呢？顯然是做不到的。這東西太個性化了。

16 「清明茶」，一些人認為清明茶就是好茶，這是個美麗的失誤。從茶種上看，比較普通的茶出芽早。從氣候上看，南方地區出茶芽早。從地形上看，低山地帶出芽茶早。這三項指標，都不能代表好茶出在清明前後。一部分好茶確實出在清明前，但相對較少。而一些產自冬季時節長、地處高山和北部地方的好茶都出芽較遲。

17 「春飲花茶、夏飲綠茶、秋飲青茶、冬飲紅茶」，不知道這是哪個「專家」提出來的概念，簡單動動腦子，就可以否定這種提法。不難看出這人是空想主義在作祟。是啊，春暖花開季節，喝花茶；炎夏看到綠茶就清爽；秋天呢？滿地黃色，應景喝青茶；冬天冷，喝紅茶看著就暖和。這人體對茶的需求與季節有什麼關係？

18 只要您喝過茶，「陳香」二字就不可能沒聽說過。但您覺得中國有這種詞出現，是進步還是倒退？我想，茶的陳舊味兒就是壞了的茶味之一。這與陳醋什麼的完全不是同一個概念。我們幾十上百代人都知道，放久的茶就有霉味，霉味就是臭味的一種。而我們的一些茶商，非要將臭味說成香味，還生硬地叫陳香。

19 很多人愛自封「懂茶」這二字。當您細問，方知要麼是賣了幾年茶，要麼是喝了幾年茶，要麼是有幾個吹茶的朋友，再則就是與做茶生意的人混了幾天被洗腦後就以為是「懂茶」了。什麼叫懂茶？您將茶整得血淋淋的，懂它的痛？您連茶葉是怎麼長起來的，茶芽是怎麼採集的都不知道，只喝了幾碗茶水，懂什麼懂？

20 「喝茶感覺」，這話比較常用，本來問題不大，任何人都可以問。您只須回答「感覺不錯或不太好喝」就行了。但是，有一類人卻經常裝神弄鬼。一會兒入口不順、一會兒舌根不正、一會兒滑而回甘、一會兒唇齒留香，更神經一點的則給您來點「得其真韻、穿透牙縫、津液四溢、持久不散」。瞇我不知道你在瞇我智商？

21 「古茶樹」，大多數人都會被這三個字中的「古」給麻醉進去。無良商家習慣用這樣的方式去騙人。原本老茶樹就是老茶樹，古什麼呢？如果是老茶樹種嫁接出來的新苗茶，那就說原生種就行了。如是老茶樹上採的茶，直接就說老茶樹上的茶。非要將古字提高分貝，有意義嗎？

22 在茶界也講「權威」之類下三爛的話，一邊這權威，一邊那權威。考個泡茶掃盲證叫「權威」；被幾個小圈子吹幾天叫「權威」；自己戴個帽子，也自吹「權威」。總之，「權威」就是他們狗尾續貂用的詞兒。

23 「研究生」，10 年前，您在茶商界想找個專科生都成淘金般難，可是同樣的一批人，10 年後個個都對號稱自己是碩士。當您問他論文發表在哪兒，是否有雙證時，他一臉茫然，反問：啥是雙證？對於這，我只能對他說，「雙證」就是結婚證和離婚證。好　點的，花錢去學校混出個個性取向 MBA；爛無底線的，去報一個小學生辦的「總裁班」。更不要臉的，直接說自己就是碩士乃至於博士。

24 扯完魔鬼再扯點天使。跟茶扯了幾十年，遇到無數學生提出了無數的問題，生活中可以儘可能地講解，但有些茶話，還是在本書正式出版後再拿出來扯一下，產業個性，也可作教案。各人口味不同，用得著的就用，用不著的罵幾句也行。

25 問：「人們都說，喝茶有很多講究，到底何為講究？」答：如果說「講究」二字是對茶品、茶具、茶水及泡茶的要求比較在意就是講究的話，那是可以的。但如果是以排場來定位，那就不是講究，而是裝算。最高級的「講究」，是用最生態的茶、最簡單的茶具、最普通的水，三下五除二地泡上一壺茶，達到好喝、解渴。這就講究了。

26 問：「都說紅茶和普洱茶養胃，這是真的嗎？」答：據我現在掌握的知識，說茶養胃的人，十之八九是文盲，外加一兩個賣茶的。他們連基本常識都不想去掌握。您可以說紅茶或普洱茶是茶中傷胃較輕的，但不能說養胃。沒得胃穿孔能否就證明是養胃呢？當然不能。

27 問：「很多人老吹品茶能感悟人生啊、體悟生命啊、靜心修道啊。茶有這麼靈嗎？」答：習慣泡雞湯的人，通常內心荒疏，他們需要這類辭藻來裝飾自己的弱智，東抄西盜的，這可以理解。至於他真的投入「感情」了沒有，則是另外一回事。但凡神神叨叨地將茶寄予莫名其妙的言語，多半愛搬弄是非。

28 問：「茶真能讓人靜嗎？」答：茶的優點是不是能讓人安靜，這需要應用者自己去體驗。但茶的主體是讓人更好地交流溝通，處理雜事。真讓您一天到晚獨自品茶，什麼事不幹，不出三泡，您立馬會覺得茶真他娘的無趣無味。如有人說「有趣有味」，那此人非奸即盜。

２９ 問：「怎麼才能分清春夏秋冬茶？」答：這個問題是不能用文字表達全面的。各個產茶區氣候變化大、季節性強，如用一個標準去畫線，那我作為老師，就是個不負責任的傢伙。城裡生活的人們，連米是有糠皮的常識都不知道的人還有很多。對此，分清好壞季節茶，真不是哪個茶商能夠說得清楚的，必須靠經驗，一是靠學會，二是被整會。

３０ 問：「茶葉放得時間越久越好嗎？」答：從商業角度看，怎麼吹牛都合乎規則。但從消費角度來看，管你什麼茶類，放久了都不好，別扯什麼故宮那些莫須有的，也別總是扯酒。茶好到能治沒心、沒肝、沒肺的可以，但要說能治愛滋病什麼的，那純屬是胡扯。

３１ 問：「金老師好像對普洱茶有種天然的反感，這是為什麼？」答：我從不反感普洱茶，是反感給普洱茶意淫的人。這裡也包括茶商自己的意淫，最主要的是想從中獲利的一批無良從業者。你老老實實行銷，本本分分講解，誰有時間對這茶反感？意淫的最終結果是消費者成了受害者。我有責任替消費者說話。

３２ 問：「你的這本《茶事微論》，可能會得罪很多人，準備好了嗎？」答：如果他之前說過錯誤的茶話，改了就是，相信不會得罪他。他應該感謝我才是。如果有人非要扯皮，那就由他去吧。如果有人冷靜下來想一想，認為我寫的東西還有幾分正確，歡迎溝通交流。這世界，茶嘛，就是交流的。

３３ 問：「你以後還寫茶書嗎？」答：幾乎為零，我更愛寫小說。由於寫茶書太累，加上我是沒茶葉情感的產物，寫一次會讓人恨一次，何苦呢。佛家超度眾生上千年，罪孽照樣年年有。這類玩意兒永遠都沒完沒了，能幫幾個人算幾個人，但不可能一直幫下去。

茶事微論

作者：金剛石

發行人：黃振庭

出版者：崧博出版事業有限公司

發行者：崧燁文化事業有限公司

E-mail：sonbookservice@gmail.com

粉絲頁　　　　　　網址

地址：台北市中正區重慶南路一段六十一號八樓 815 室

8F. -815, No.61, Sec. 1, Chongqing S. Rd., Zhongzheng
Dist., Taipei City 100, Taiwan (R.O.C.)

電　話：(02)2370-3310　傳　真：(02) 2370-3210

總經銷：紅螞蟻圖書有限公司　　網址：

地址：台北市內湖區舊宗路二段 121 巷 19 號

電話：02-2795-3656　　傳真：02-2795-4100

印　刷：京峯彩色印刷有限公司（京峰數位）

定價：350 元

發行日期：2018 年 7 月第一版

◎ 本書以POD印製發行